我愛 ASTRO

大風文化

目 次　Contents

◇ 期盼自己也能令他人萌生夢想

◇ 因崇拜 Rain 而懷抱星夢開始習舞
◇ 在 Wii 的誘惑下終於乖乖去當練習生
◇ 家人為了他的星夢不惜大舉搬家
◇ 在成員陪伴下熬過艱辛的七年時光
◇ 令眾人驚豔的精湛舞蹈實力
◇ 舞蹈以外的運動神經也不容小覷
◇ 團內的作曲擔當兼隱藏版主唱
◇ 超齡男孩難以招架的撒嬌惡夢
◇ 穩重外表下藏著孩子氣的一面
◇ 嚴以律己的態度令隊長也佩服
◇ 由宇宙直男晉升為撩妹高手
◇ 腳踏實地的耕耘終將開花結果

◇ 身高與音樂細胞皆遺傳自家族基因
◇ 靠著非凡的自彈自唱實力試鏡成功
◇ 捨棄了中學時光換來珍貴出道機會
◇ 被寵壞的老么只怕肌肉男文彬
◇ 人生－撒嬌＝0 的「巨嬰忙內」

◇ 行為舉止相當奇特且能自得其樂的小學生
◇ 開朗外表下有著不為人知的低潮經歷
◇ 被哥哥們捧在手心上疼的弟弟
◇ 曾為了哥哥們做了三小時的應援版
◇ 自妖精少年逐步成長為帥氣男人

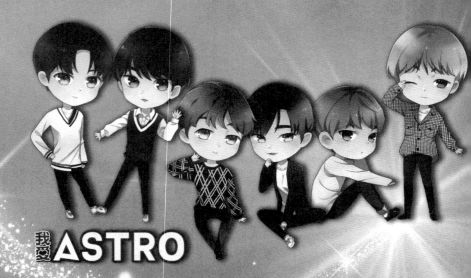

第1章

歷史軌跡

★四年間的心路歷程★

期盼成為粉絲心中最閃耀的星光

ASTRO 由大哥 MJ、隊長 JIN JIN、模範生車銀優、能歌善舞的文彬、編舞天才 Rocky 及擅長吉他的產賀六位成員組成，團名源自西班牙文的「天體」、「星星」或「明星」，象徵為歌謠界中冉冉升起的新星，並期盼成為粉絲們心中最閃耀的星光宇宙，也因此成員們的官方問候語為「Wanna be your star」，而官方 logo 也是代表六位成員的六角星呢！又因漫畫《原子小金剛》（日文原名為《鐵腕 Atom》，「atom」為英文的「原子」之意）於香港被譯為《小飛俠阿童木》、於中國被譯為《鐵壁阿童木》，於英語圈則被譯為《Astro Boy》，所以也有不少華語區的粉絲會將「阿童木」作為對 ASTRO 的愛稱呢！

◇歷經激烈選拔賽後率先於戲劇圈亮相

身為專門栽培演員的 Fantagio 公司旗下的第一組純唱跳男團，ASTRO 的成員們歷經了多年紮實的訓練，並於 2015 年 12 月至隔年 2 月連續八週，與其他一同被命名為

i-Teen 的練習生，共同參與首爾樂天世界所進行的「Rising Star Concert」選拔賽。那時練習生們每週要分組展現四種全新的表演，且全在沒有訓練導師的協助下進行，加上不時有離開與新進的練習生，常需要把已規劃好的演出重新編排，令大家倍感壓力。JIN JIN、Rocky 與產賀甚至有次曾瘋狂練習到早上六點，然後只睡了一個小時就馬上去表演呢！當時因尚未確定最終出道的六名團員，又面臨得與其他團隊競爭的狀態，因此大家不僅精神上都感到十分緊繃，MJ、JIN JIN 與文彬還曾於訪問中說過，他們認為那時是練習生涯中最辛苦的時候呢！

　　幸好後來六名成員闖入最後階段，成功被選為 ASTRO 的成員，並於 2015 年 8 月與師姐金賽綸合作了奇幻網路劇《To Be Continued》，成為演藝圈首組全員率先以戲劇形式亮相的團體！因一起意外穿越時空的微懸疑劇情、青澀的校園感情線，以及時不時穿插的歌舞場面，不僅成功勾起了觀眾們的興趣，於 YouTube 創下了 200 萬以上的瀏覽量，也令不少人紛紛期待他們之後正式於歌壇出道後，會帶來什麼樣的精彩演出呢！

◇藉由團綜《OK！準備完畢》紀錄出道之路

緊接著 ASTRO 於首爾及京畿道的學校展開了與粉絲見面的「Meet U Project」活動，並以大型廣告車進行全國宣傳，後於韓國人主要使用的通訊軟體 Kakao Talk 上，進行了募集一萬名好友的任務，並宣布當任務成功時，將會舉辦 ASTRO 的出道 showcase。同時他們也積極進行每個月與粉絲見面的「本月的約會」計劃，共與約 1800 名粉絲交流，並於出道前透過團綜《OK！準備完畢》展現他們表演與練習的細節，以及在宿舍的私下模樣，還採訪了對於漫長練習生涯的感想，MJ 對此曾提過：「365 天中，我們大概有 363 天都在練習」，文彬則說道：「我們除了吃飯睡覺以外的時間都在練習」，可見他們的出道之路真的是百般艱辛，也慶幸還好成員能堅持到底呢！

以青春主打歌「HIDE&SEEK」正式出道

2016 年 2 月 23 日，ASTRO 發行首張迷你專輯《Spring Up》，公開充滿青春朝氣的主打歌「HIDE&SEEK」，於

showcase 中正式於歌壇出道。活動現場的 1500 個位置不僅座無虛席，專輯也於發行首週於 Gaon 排行榜中空降第四名，並登上美國告示牌的世界專輯榜第六名，也打入日本 Tower Record 排行榜的 Kpop 榜單中前十名，主打歌 MV 更是公開兩週就達成了百萬點擊率。以非大公司出品的新人來說，這等成績在競爭激烈的韓國娛樂圈中，實屬相當不錯的表現呢！

◇成員間充滿反差的逗趣第一印象

值得一提的是，在出道 showcase 中他們互相分享了對彼此的第一印象，因當時 JIN JIN 的穿著打扮與走路姿勢都很嘻哈，Rocky 第一次見到他時還以為是舞蹈老師，而 JIN JIN 則是原本對自己的長相頗有自信，認為自己應該是練習生中的門面擔當，但一見到銀優的當下徹底被驚艷，不得不感嘆：「怎麼有人能長得這麼帥啊？」而文彬一開始見到 MJ 時，因 MJ 那時是最晚進公司的，還不太敢表現自己，文彬以為他天性較安靜，結果相處下來才知道原來是十分吵鬧奔放的個性呢！而 MJ 對產賀的印象，則是因產賀當初就已高達 180 公分，MJ 本來懷疑產賀的年紀比自己大，但後來發

現產賀愛開玩笑與撒嬌的模樣，馬上就確認他是忙內（韓文的老么）了呢！

　　而無論是 JIN JIN 或是最後進來的 MJ，當初一見到 Rocky 時，大概是 Rocky 練習多年散發出的氣場，他們都以為 Rocky 比自己大，而 Rocky 也因為 MJ 長得很童顏，因此沒想到 MJ 不僅是哥哥，還早已成年了呢！至於銀優剛成為練習生時，經紀人向他介紹文彬是跟他同齡的朋友，並請文彬告訴銀優練習時間、幫忙看銀優跳舞的基本技巧等，當時銀優放完包包後就在一旁默默等著文彬來搭話，然而不管他再怎麼偷瞄文彬，文彬也始終只做自己的事情，讓銀優一度相當受傷呢！後來文彬也解釋，那是因他個性比較慢熟，並非故意無視銀優。而後來主持人也協助闡明，根據他在後台看到的狀況，文彬與銀優幾乎做什麼都一起，感情根本好到不行呢！

　　順帶一提，其實依照韓國的輩分文化，1997 年生的銀優與 1998 年生的文彬應該是要做為哥哥與弟弟來相處，不過因文彬是 1998 年 1 月生的，尚未超過韓國每年展開新學期

的 3 月，因此他在學籍上與銀優同屆。本來為了不要破壞成員間的「族譜」，文彬當初曾試圖稱呼銀優「哥」，但包括本人在內，所有團員都覺得很尷尬，所以最後兩人還是做為同齡朋友相處了呢！

◇出道當天公開含義美麗的粉絲名稱

而出道當天，ASTRO 也公布了相當可愛又別具深意的粉絲名——「AROHA」，其為「AstRO Heart All fans」的縮寫，象徵著成員們只對歌迷們一心一意，此外「AROHA」同時也於紐西蘭原住民毛利人所使用的毛利語中代表「愛」，而因韓文中的「R」與「L」於發音上無異，因此本單字於韓文中的諧音「ALOHA」，剛好在夏威夷語中也代表「愛」、「和平」、「希望」與「幸福」等意義，還延伸為打招呼的用語，是含義相當豐富又美麗的單字呢！

而因「AROHA」發音與一般人的名字一樣為三個字，因此成員或粉絲們也常如同直呼朋友名字般地簡稱為「ROHA」，或空耳版的「囉哈」、「肉哈」。此外 ASTRO 的應援色為梅紫（Vivid Plum）與星空紫（Space Violet），

因此應援手燈也理所當然地是刻有官方 logo 的紫色螢光棒，並被 ASTRO 取名為「RO 棒（로봉／ ro bong）」，而華語區的粉絲則習慣簡稱為「囉棒」或「囉蹦」哦！

多才多藝又分工確實的寶藏男團

　　儘管 ASTRO 團內並無外國成員，但多虧有擅長英文的銀優坐鎮，即使到海外巡演時，與粉絲的互動也能交流無礙。而團內儘管尚無小分隊，但偶爾上節目需要現場來段清唱時，常由主唱 MJ、文彬及產賀三人，在產賀的吉他伴奏下演唱；而當需要即興 rap 或 beatbox 時，則由 rapper JIN JIN 與 Rocky 來表現；當介紹新曲的重點舞蹈，或表演中需要舞蹈點綴時，則常由舞蹈擔當 Rocky 與文彬來負責；戲劇與談話性節目方面由擁有「臉蛋天才」及「媽朋兒（『媽媽朋友的兒子』的縮寫，意即媽媽常拿來與自家孩子比較功課或才藝的優秀同學）」封號的銀優一肩扛起；最後綜藝節目則是交由幽默逗趣的 MJ 及搞笑潛力股文彬負責，可以說是相當多才多藝又分工確實的寶藏男團呢！

◇迅速發行第二張迷你專輯乘勝追擊

同年 7 月初 ASTRO 發行了第二張迷你專輯《Summer Vibes》，以符合夏天清爽氣息的主打「Breathless」乘勝追擊，MV 更是邀請到同公司師妹 Weki Meki 的有情擔任女主角，而成員們則化身為她所擁有的彩色碳酸飲料，無論視覺與聽覺都給人最消暑的感受呢！而本 MV 僅三天便突破了 50 萬的瀏覽量，並於美國告示牌世界專輯榜維持了第六名的佳績。而同時期銀優參與拍攝的熱門節目《叢林的法則》新喀里多尼亞篇播出，不僅幫 ASTRO 增加了不少名氣，銀優在節目中以牛奶般光亮滑嫩的素顏亮相時，還讓參加同節目的少女時代俞利都備感負擔，更一度上了不少新聞，銀優也藉此增加了更多節目邀約呢！

◇ Rocky 初次挑戰舞蹈節目就備受前輩讚賞

8 月 Rocky 登上舞蹈節目《Hit The Stage》，與演藝圈各大前輩團體中的舞蹈高手們同台飆舞，儘管當天他說之前因擔心表演而整整四天都睡不好覺，但仍以模仿美國演員金·凱瑞（James Eugene Carrey）的經典名作《摩登大聖》的主角，帶來了令人目不轉睛的卓越演出，不僅被評審大讚超

齡的演技與戲劇張力，一點都不像是所有參賽者中的老么，優異演技更讓專業搞笑藝人看了都直起雞皮疙瘩，甚至被說如果參加搞笑藝人的競賽節目《喜劇大聯盟》也一定會得冠軍呢！

出道半年即於首爾舉行首場迷你演唱會

　　8 月底 ASTRO 於首爾舉辦了首場迷你演唱會《ASTRO 2016 MINI LIVE — Thankx AROHA》，3000 張門票被光速一掃而空。9 月 ASTRO 初次參加《偶像明星運動會（以下簡稱偶運會）》中秋特輯，他們派了 MJ 與銀優為代表參加男子足球比賽，首參戰即獲得金牌，且出道不過半年多的銀優竟然一舉在餘百位的偶像中被選為「最想在終點線看到的人」第二名，僅次大名鼎鼎的防彈少年團 Jimin，可見他不容小覷的名氣呢！

　　ASTRO 接著在 10 月及 11 月於東京和雅加達舉行《ASTRO THE 1st SEASON SHOWCASE 2016》，而這兩場

海外巡迴的花絮更被拍成了團綜《ASTRO PROJECT：A.SI.A》，由 JIN JIN 與銀優、Rocky 與文彬、MJ 與產賀分別共用一台攝影機，以分組互拍的方式，紀錄了不少私下他們於通告空檔中的有趣互動呢！

◇因暴漲的人氣求助徐康俊的銀優

而團綜中也收錄了銀優趁著繁忙的通告空檔，與當時仍同公司的前輩 5urprise 徐康俊見面，因徐康俊也是團體中最出名的成員，因此銀優虛心請教了關於團內焦點似乎都在自己身上，如何消化對成員們所懷抱的歉意，也透露害怕自己的言行會影響到團體形象的恐懼。徐康俊以過來人的身分大方解釋：「我認為凡事都有先後順序，每個人都會有不同的時機到來，這並不是實力的差距，而只是時機的差異，所以你不用對成員們感到抱歉，而是要更相信他們。」並安慰他不用擔心太多，現在既然是自己比較有能力讓團體增加知名度，那就趁現在多貢獻點心力，以後換別人綻放光采時，再交給他們就行了，前輩的一番暖心建言也讓銀優終於稍微卸下了心中的大石呢！

透過第三張迷你專輯對粉絲大膽「告白」

　　入秋之際 ASTRO 也於 11 月 10 日推出第三張迷你專輯《Autumn Story》，這同時也是季節主題的第三部曲，主打歌 MV 不僅遠赴日本的校園拍攝，營造出青春連續劇的心動感，歌詞也延續了前兩首歌的內容，終於鼓起勇氣對心上人大膽「告白」。而此專輯首週銷量超越了前兩張專輯，一舉躍升四倍為 8000 多張，足以見識粉絲群的跳躍性成長呢！

　　ASTRO 後於 11 月底出席了大韓民國文化演藝大獎，並藉由初次奪下的 Kpop 歌手獎，替他們的演藝生涯寫下了重要歷史呢！12 月 ASTRO 登上知名歌唱節目《不朽的名曲》，演唱全永祿的「不要回頭」，將老歌進行生動活潑的改編，並加入文彬、JIN JIN 與 Rocky 的帥氣獨舞，將比他們年紀還大的懷舊老歌唱出了截然不同的新氣象，令不少高齡層的觀眾也對他們刮目相看呢！

◇於隱藏曲目中吐露真心話的感性隊長

後來有不少粉絲發現《Autumn Story》專輯中原來有隱藏曲目，本來成員們都以悠哉的態度在閒聊，但隊長 JIN JIN 最後卻感性說道：「儘管之前準備演唱會時還要跑許多通告，大家的情緒也變得很敏感，但真的很感謝大家不發牢騷努力撐下來，平時雖然我們都愛開玩笑，但相信大家肯定對我也會有無法輕易啟齒的不滿，但你們卻不會因此而埋怨。儘管我不是百分之百優秀的隊長，但是謝謝大家都能理解這點並幫助我。我常都會感謝我們是一個團隊，謝謝你們是你們，我們是 ASTRO 真是太好了。」JIN JIN 的一番肺腑之言，令 AROHA 們也忍不住因他們的兄弟情而大受感動呢！

於團綜《ASTRO25》中自導自演搞笑短劇

2017 年 1 月中 ASTRO 於 GLOBAL V LIVE 典禮中獲得 Top 10 獎項，並於首爾歌謠大獎中榮獲韓流特別獎。值得一提的是，該獎項百分之百由海外投票所決定，可見他們出道雖未滿一年，但已於亞洲各地享有不俗的人氣，而銀

優也特別於致詞中以中文感謝華語圈粉絲呢！而同月 23 日
起電視台播出他們與韓國便利商店 GS25 一同合作的團綜
《ASTRO25》，他們不僅在節目中嘗試多款搞笑遊戲，還自
導自演幫店家拍攝了小短劇，喝了印有該成員的飲料，就能
與其談不同風格戀愛的劇情，其中銀優所飾演的「腦性男（腦
袋性感的男人）」以及 Rocky 所飾演的「撕漫男（撕開漫畫
走出來的男人）」，前者堪比維基百科般不停解釋各項單字
的涵義，後者則是時不時會化身各種漫畫角色演起小劇場，
令人不得不讚嘆 ASTRO 的演技與創意真的是十分優秀呢！

季節主題最終章主打抒情舞曲「Again」

　　1 月底 ASTRO 再度出席了偶運會春節特輯，派出腳
程飛快的文彬出戰田徑 60 公尺項目，並一舉奪得銀牌，
而團體則於男子有氧體操中勇奪金牌，讓不少他團粉絲留
下了深刻印象呢！緊接著他們於 2 月在泰國舉辦了首場
showcase《ASTRO THE 1st SEASON SHOWCASE 2016 IN
BANGKOK》，並於同月 22 日推出季節主題的最終章——

《Winter Dream》，將與過往少年風格大相逕庭的抒情舞曲「Again」作為主打，藉由成功的轉型贏得大眾好評，於音樂榜單上也締造了前所未有的好成績，不僅初次打入了 Melon 榜單，更於 Naver Music 與 Mnet 音源榜上首度進到前二十名呢！

　　而這次的特別專輯中，也收錄了獻給粉絲的歌曲「You&Me（Thanks AROHA）」，全員參與創作的歌詞中，蘊含著一年來對歌迷們的感激與愛意。儘管本次主打歌「Again」的 MV 因不明原因最後並無公開，ASTRO 也沒有上音樂節目進行打歌活動，但幸好還有「Again」舞蹈練習版的影片，以及成員們自行拍攝的「You&Me（Thanks AROHA）」逗趣版 MV，稍稍彌補了粉絲心中的遺憾。

首場台灣迷你演唱會即高朋滿座

　　2 月 26 日 ASTRO 於首爾舉辦了首場粉絲見面會《The 1st ASTRO AROHA Festival》，並於隔天初次來台，於

28 日 舉 行 迷 你 演 唱 會《ASTRO 1ST MINI CONCERT IN TAIPEI》。因 ASTRO 之前從未造訪過台灣，本次行程還與演藝圈大前輩 SE7EN 的來台行程強碰，成員們十分擔心票房，甚至還壓力大到因此失眠，但一行人甫出桃園機場，即有超過 300 名粉絲的熱烈迎接，台大綜合體育館更有近 2000 名歌迷捧場，甚至還有不少男性粉絲現身，令成員們又驚又喜呢！而本次除了成為首度於海外公開「Again」的舞台之外，成員們還貼心地替台灣歌迷準備了周杰倫的「告白氣球」，台上台下默契一致的大合唱，令場面十分溫馨呢！

◇台灣粉絲的暖心應援讓 JIN JIN 潰堤

　　當天 ASTRO 演唱「You&Me（Thanks AROHA）」的途中，舞台上突然播起粉絲們的應援影片，令成員們為之動容，JIN JIN 甚至感動泛淚，後來製作單位也端上了粉絲們為了祝賀出道一週年而準備的蛋糕，全場粉絲舉起「一起走下去」的手幅，還替 ASTRO 獻唱了生日快樂歌，為男孩們留下了美好難忘的回憶呢！然而銀優當晚因身體不適，臨時被帶去醫院掛急診，因而無法繼續參加隔日其他節目的錄影活動，以及巡迴 showcase 下一站香港場的記者會與簽名會，幸好後

來香港 showcase 當天他已恢復狀態，也於 3 月 5 日繼續接力新加坡場的行程，最終順利完成首場亞洲 showcase 巡迴！

透過新迷你專輯開啟夢想系列新章節

同年 5 月底 ASTRO 發行第四張迷你專輯《Dream Part.01》，並宣告此為夢想系列的新開始。主打歌「Baby」也改以世界廣為流行的熱帶浩室（Tropical House，因較普通電音來得輕柔，並採用熱帶國家的音樂元素，而被如此命名）曲風，敘述對心上人深深著迷而小鹿亂撞的心情。本張專輯不僅再度登上美國告示牌的世界專輯榜第六名，主打歌更首次躋身《音樂銀行》與《THE SHOW》的冠軍候補，雖然最終遺憾地未能奪冠，但 7 月初 ASTRO 二度挑戰國民歌唱節目《不朽的名曲》，以雙人組合 The Blue 於 1994 年發行的「和你一起」一曲，令大眾對他們的舞台實力驚豔不已呢！

全場哭成淚人兒的首場單獨演唱會

　　隨後 ASTRO 於 7 月 15 日～ 16 日於首爾舉行首場單獨演唱會《The 1st ASTROAD》，而演唱會尾聲的感性時間，成員們也不禁落下男兒淚。JIN JIN 非常感謝歌迷們的熱情捧場，讓他們能實現演唱會此一心願，那時身旁的 Rocky 也貼心地拍拍他，並遞給他毛巾擦淚；銀優則認為他與其他成員相比有許多的不足，更罕見地問大家說：「我可以發個牢騷嗎？」接著於粉絲們同意後哽咽地坦承：「其實最近真的很累」，令台下粉絲紛紛吶喊：「不要哭」、「你已經做得很棒了！」文彬也表示銀優連在他們面前都不太喊累的，並大聲拍肩鼓勵銀優：「每個人的角色都不同，你完全沒有什麼不足啦！」但他也因心疼為了宣傳團隊，長期接著比其他人更多通告的銀優，而不小心哭了出來，幸好 JIN JIN 馬上召集大家給了銀優一個大擁抱，及時緩和了成員們的情緒呢！

　　文彬最後也再次感謝粉絲：「我們從出道到今天，成為能在奧林匹克大廳舉辦演唱會的歌手，真的都是多虧了大家

的支持。儘管也曾有過不好的傳聞、發生過各種事情,但希望大家能相信我們,我們就能繼續在一起了」,而隔天演唱會尾聲,JIN JIN 再次落淚說道:「真的很感謝家人們、成員們與粉絲們始終站在我這邊,我們以後會更努力的」,這次則換 Rocky 聚集大家把隊長抱滿懷,文彬也大聲呼喚粉絲一起替辛苦的隊長拍手。看著他們處處替彼此著想又團結一心的場面,真的能感受到溢於言表的感情有多紮實呢!

夢想系列續章展現了時尚性感新魅力

緊接著 ASTRO 於 8 月 24 ～ 25 日於大阪、28 ～ 29 日於東京繼續進行巡演。10 月底銀優擔任男配角的網路劇《復仇筆記》正式播出,儘管劇名會令人疑惑是否與懸疑或驚悚有關,但只要點開預告就能發現其實只是輕鬆浪漫的校園劇。銀優在劇中不僅成功飾演了默默守護女主角、令人心動不已的男二,也透過使用本名出演以及帶上全體成員客串的機會,再次替團隊增加了曝光度呢! 11 月 ASTRO 發行了夢想系列的續章,同時也是他們的第五張迷你專輯《Dream

Part.02》，主打歌「Crazy Sexy Cool」由英國頂尖作曲團隊 LDN Noise 操刀，透過 Kpop 中少見的吉他與貝斯旋律為基底製成的舞曲，呈現出他們從未展現過的時尚性感新魅力，也逐步與其他團體風格劃出分界線，專屬 ASTRO 的特色越來越鮮明呢！

同月 10 日起播出了《ASTRO25》第二季，欣逢出道 600 日的成員們為了報答粉絲，因此決定再度與 GS25 合作，親自研發運用便利商店的微波食品改造的創意料理，並以餐車的形式販賣給粉絲，更將收益所得給予需要幫助的人。成員們從一開始手忙腳亂地備餐與攬客，到最後游刃有餘地親切招待粉絲的努力模樣，真的令人看了也情不自禁嘴角上揚呢！

JIN JIN 奶奶所給予他們最後的禮物

11 月 15 日 ASTRO 出席了亞洲明星盛典（Asia Artist Awards），並榮獲新潮流獎。然而因 JIN JIN 的奶奶不久前離世，因此他當天彩排完去見奶奶最後一面後，才又再趕回

來領獎，JIN JIN 於致詞時忍著淚激動說道：「我會將這個獎當作奶奶在離開前，希望我們能發展得更好而送給我們的禮物，我們會繼續努力的」，儘管令粉絲心疼不已，但也應該真的是奶奶的加持，他們於月底連續第二年得到大韓民國文化演藝大獎中的 Kpop 歌手獎，成為備受認可的韓流新勢力呢！

其後 ASTRO 於 12 月初再度登上《不朽的名曲》，演唱了申重鉉 1974 年的老歌「美人」，對全曲節拍與舞蹈做出節奏流暢、毫不拖泥帶水的改編，並以在公車站聚集的路人們為主角，搭配如音樂劇般生動的舞蹈演出，將經典老歌詮釋得饒富新意，贏得大眾好評！ 2018 年 1 月 ASTRO 為了感謝粉絲，特別發行了限量一萬張的《Dream Part.02》「with」版本，收錄了銀優親自創作的詩、給予粉絲的隱藏版感謝詞，以及成員們的拍立得。

台灣粉絲以豐富應援幫文彬驚喜慶生

緊接著 1 月 20 日 ASTRO 睽違一年再度踏上寶島，進

行《The 1st ASTROAD》巡迴最終站，國際會議中心湧入近 2000 名粉絲到場支持。值得一提的是，ASTRO 演唱第二首歌「Lonely」近尾聲時，突然發生工作人員提前切歌的失誤，不過台上的他們不僅絲毫不慌亂，還鎮定地邊邀請粉絲一同合唱，邊將表演進行完畢，粉絲們也藉此難得聽見了他們的清唱，而他們臨危不亂又證明開全麥的表現，更獲得了歌迷與媒體的一致肯定呢！他們也貼心地再次替台灣粉絲準備中文歌——林俊傑的「修煉愛情」，令台下的粉絲聽得如癡如醉！

　　台灣 AROHA 們自然也是準備了滿滿的熱情回報偶像，除了在他們演唱「You&Me（Thanks AROHA）」時，進行與歌詞相符的排字應援「只望著你們 」，還在他們演唱「I'll Be There」時舉起「像風一樣永遠在身邊守護你們」的手幅，更於演唱會結尾替六天後生日的文彬驚喜慶生，除了特製生日蛋糕外，還全場舉起了「謝謝你好好的長大了，彬啊、生日快樂」的手幅，令毫不知情的文彬感動不已呢！向來寡言的 Rocky 當天也罕見地流露感性：「老實說雖然 ASTRO 看起來很開朗，但這段時間也有過很辛苦疲憊的時刻，不過很

神奇的是,當我們站在台上聽到大家的歡呼聲,就一點也不覺得累,所以像剛才唱的『I'll Be There』一樣,我們也會一直在這裡,會成為更努力的 ASTRO 的」,令不少粉絲都感嘆身為老么 line 的 Rocky 已經真的長大了呢!

以雙金一銀的佳績成為偶運會最大贏家

隨後 ASTRO 回到韓國,於 2 月再度獲得 GLOBAL V LIVE Top 10 的殊榮,並自 2 月 2 日～ 12 日於舊金山、紐約、多倫多與溫哥華等六大城市舉行首場北美巡迴見面會《2018 ASTRO Global Fan Meeting》。而 2 月中 ASTRO 也再度參與偶運會的春節特輯,並由銀優與 Rocky 初次征戰男子保齡球項目,順利獲得銀牌,還延續去年的佳績,連續第二年於男子有氧體操項目中二連霸! ASTRO 於首次挑戰的男子 400 公尺接力中,也勢如破竹地一舉摘金,共獲得了雙金一銀的傲人成績,成為當屆偶運會的最大贏家呢!

發行特別迷你專輯但因故不進行打歌活動

2 月 24 日 ASTRO 於首爾舉行了與國內粉絲的見面會《The 2nd ASTRO AROHA Festival》，與歌迷們一同慶祝出道兩週年。並於 3 月延續了上個月的全球見面會《2018 ASTRO Global Fan Meeting》，將場地轉移至泰國曼谷與日本東京，與當地粉絲們相見歡。7 月 24 日 ASTRO 發行特別迷你專輯《Rise Up》，改以悲戚的慢板抒情曲「Always You」作為主打，佐以豐沛情感中不失爆發力的中板編舞，令人看見他們更上一層樓的歌舞實力，專輯內還收錄了全員作詞的「By Your Side」。儘管後因公司內部問題，導致無法如往常般一一至各大音樂節目進行宣傳活動，但幸好後來公司於日本安排了巡演《2018-19 ASTRO Live Tour ASTROAD II in Japan》，ASTRO 自 8 月初由名古屋起跑，途經大阪，最後至東京進行最終場演出，成功替他們之後的日本出道預熱。

成員展開個人活動，確立自身特色

而關於個人活動方面，7月底由銀優首次獨挑大樑主演的電視劇《我的 ID 是江南美人》，正式於電視台播出，儘管原作為網路漫畫改編，但他靠著絲毫不輸漫畫主角的高顏值及演技，令主角都慶錫彷彿真的突破了二次元的螢幕，一腳闖入現實生活中。該劇不僅令 AROHA 們看得心花朵朵開，甚至吸引到一大票只追劇、沒在追偶像的路人入坑，大幅增加了銀優作為演員及 ASTRO 整體的知名度呢！後來他也透過本劇於 10 月初的韓國電視劇大獎中，獲得男子新人獎及韓流明星獎，還於印尼電視劇大獎中榮獲年度特別獎，證明他於亞洲的超人氣呢！

年末銀優更於各地橫掃了各大獎項：11 月底他於亞洲明星盛典中贏得新興演員獎、12 月於韓國第一品牌大獎中，斬獲最佳偶像男演員與最佳男子廣告代言人雙料獎項，隨後更獲得香港 YAHOO 搜尋人氣大獎中的年度熱搜韓國新演員獎，成為名副其實的韓流名人了呢！

◇產賀於《蒙面歌王》上大放異彩

而產賀則於 9 月底以「秋天男子」的身分登上《蒙面歌王》，演唱尹賢尚的「When Will It Be」以及 Paul Kim 的「Every Day Every Moment」，透過純淨嗓音與穩定歌唱實力，令在場嘉賓都為之驚豔，感嘆原來還有如此美聲被埋沒於眾多男團中。由該節目深具公信力，為擁有一定實力的歌手才能登上的歌唱節目，光是能參加即代表唱功獲得認可，因此許多粉絲都十分訝異 ASTRO 竟然不是派主唱 MJ，而是派了老么產賀先參加，也十分慶幸產賀的歌聲終於被大眾聽見，更期待 MJ 與文彬之後也能有於該節目中表現的機會呢！

◇ Rocky 於舞蹈節目《Dance War》中榮獲亞軍

至於 Rocky 則於 10 月初再度參加了舞蹈節目《Dance War》，這次節目為了公平公正，因此安排參賽者皆以匿名方式戴著面具參加，線上表演了各團體經典曲目的 cover 舞蹈，並邀請觀眾線上進行投票。當時 Rocky 以 PURPLE23 的名義一路晉級到決賽，不僅獲得來自眾多網友的讚譽，也是唯一沒有從評審中得過任何負面評價的參賽者，而最後也成功抱回了亞軍呢！

◇文彬連兩季擔任《最新流行節目》固定班底

除了以上幾位團員外，文彬也於 10 月起，連兩季擔任了綜藝節目《最新流行節目》的固定班底，不僅於節目中大力發揮了潛在的綜藝咖細胞，不計形象地裝傻搞笑，甚至為此貢獻腹肌也在所不惜，看見與平時的他相差甚遠的模樣，令 AROHA 們捧腹大笑之餘也備感新鮮呢！而 10 月底銀優擔任男主角的 YouTube 首部原創韓國網路劇《Top Management》播出後，人氣更加暴漲的他於 11 月起也忙著宣傳新戲，並獲得《請給一頓飯》、《團結才能火》的墨西哥篇與《Happy Together》等各大熱門節目邀約，可以說是忙得不可開交。

11 月 12 日新團綜《Amigo TV》播出，儘管篇數極短，但成員們不僅回答了許多粉絲的問題，也進行了各種有趣的驗證小遊戲：愛吃辣的產賀能在辣炒年糕中加幾匙的辣椒醬、平時愛吃鯛魚燒雪糕的銀優，是否戴著眼罩也能在口味相似的菊花雪糕（跟鯛魚燒雪糕長相相似，只是外型做成圓形，並印上菊花的圖案）中找出鯛魚燒雪糕，以及曾說過「三明治就是要三口吃光」的文彬，是否真的能三口吃完紫菜包

飯，成員們又是否能三口完食紫菜包飯或漢堡等食物。是能享受 ASTRO 的有趣互動，又能得知成員們各種小細節的歡樂節目呢！

成員們於演唱會中坦承一年來的壓力

　　12 月 22 至 23 日，ASTRO 於首爾舉行第二次單獨演唱會《ASTRO The 2nd ASTROAD TOUR STAR LIGHT》，成員們於演唱會前也曾擔心因 2018 年只有發行一張特別專輯，與前一年的演唱會相比，似乎可表演的新曲不多，怕歌迷們會失望，也因此更加認真準備了每位成員的 solo 舞台，JIN JIN 與 Rocky 更是表演了親自作詞作曲的新歌「Mad Max」與「Have A Good Day」。結果向來兩小時半左右的演唱會，這次進行了超過三小時，ASTRO 還演唱了未發表過的新歌「Merry-Go-Round」，全場演出不僅沒辜負粉絲們的期待，甚至還讓歌迷們享受了比前一年更加豐富有趣的公演呢！

　　然而演唱會結尾的致詞時間，成員們爆發了這一年來始終所隱藏的不安，甚至連身為眼淚絕緣體的 Rocky 與文彬都

落淚了。Rocky 表示很久沒見到家人，並且十分想念媽媽做的泡菜，而文彬開口前就因各種情緒湧上心頭，忍不住哭到蹲下來，成員們也迅速窩心地上前安慰，粉絲們還紛紛大喊：「不要哭！」、「沒關係！」而他稍微重整心境後才終於啟齒：「今年真的擔心了很多事情、有過許多負面的想法，因為太久沒有開演唱會了，之前也很擔心『我能做得好嗎？』、『會有人來嗎？』不過現在成功完成演唱會，我真的覺得很幸福」。銀優也補充之前他們非常疲憊時，某天簽名會上來了一位粉絲，他表示自己明明是 ASTRO 的粉絲，但卻似乎什麼都無法替他們做，而感到很難過，對此銀優溫柔表示：「我告訴他不要那樣想，只要把自己的事情好好做好就可以了，雖然不知道那位粉絲此刻在不在場，但是真的很謝謝包含他在內的所有粉絲們。」

◇希望與歌迷們成為互相依靠的關係

而第二天的感性時間，淚腺發達的 JIN JIN 說他昨天在官網上傳了文章，所有的留言他都有一一瀏覽，接著邊流淚說道：「你們說了許多令人感激的話，而其中最讓我感動的，就是有許多人都說：『無論你們發生什麼事情，我們都會在

你們身邊守護你們』，聽完這些話，我真的一個人在床上哭了。」身旁的 Rocky 見狀也熟練地遞上衛生紙，JIN JIN 接著說道：「所以 AROHA 們辛苦時，希望你們也能依靠我們，我們感到疲憊時也會依靠你們的。」銀優則與其他成員馬上往他身旁一靠，打趣地說道：「好！我們來依靠一下」，MJ 甚至蹲在他面前說：「我給你坐！」暖心的互動令人感動之餘也忍不住莞爾呢！

◇難得吐苦水的銀優令粉絲百般心疼

　　看見成員們都如此坦誠，銀優也決定說出埋藏許久的真心話，首先他先拜託 AROHA 們再度演唱一次剛才大合唱的「Stay With Me」，接著盡可能以平淡的語氣說道：「我覺得我們今年真的成長了很多，AROHA 們也成長了很多，但不是有『歷經傷痛才能成長』這樣的話嗎？其實說痛苦是真的很痛苦啊……今年我接了兩部劇，雖然現在一切都順利結束了，我也感到很欣慰，但當時真的因為出演男主角而感到壓力百倍，後來與其說是終於完成拍攝了……當時我比較感覺像自己是被推出去的，那時因為一起與我們共事多年的公司課長與經紀人都離職了，有許多很辛苦、很疲憊的事情，

皮膚狀態也因此沒能管理好，真的對自己很失望、也對大家覺得很抱歉，但今年底能再度在大家面前開演唱會，我真的覺得很開心。」

　　其實那陣子向來以膚質好而出名的銀優，因各方壓力導致皮膚狀態很差，還一度上了新聞，甚至被許多黑粉攻擊。儘管以旁觀者角度而言，會認為才貌雙全的銀優應該不會在乎這些毫無根據的惡評，但畢竟藝人也是人，粉絲們也是此刻才發現，原來他也默默地承受了許多內外雙重的壓力，並透過後來的新聞才得知，原來當年 Fantagio 公司的代表董事被股東們解任，許多演員前輩們紛紛於約滿後離開，ASTRO 與師妹 Weki Meki 都無法順利進行歌手活動，公司出現的財務危機原來都於銀優身上孤注一擲，也幸好後來靠著銀優於戲劇圈的活躍挽救成功，大家才能繼續進行歌手活動。雖然事後才聽聞這些話，AROHA 們感到既心疼又愧疚，但幸好演唱會是能直接交流的場合，大家一聲聲「是誰那樣說的？」、「你還是很帥！」、「你一直都很棒！」也總算讓銀優再度綻放笑容。

◇ MJ 因想起剛動完手術的媽媽也不禁淚奔

一向笑臉迎人的「快樂病毒」MJ，當天也忍不住流淚表示：「其實這次演唱會本來我的家人應該會來的，但我媽媽昨天要動手術，我彩排完才去見手術結束的媽媽，媽媽強忍著痛苦對我微笑的瞬間，真的讓我覺得非常抱歉。不過今天我的哥哥有來，其實我對家人們向來不太表達自己的情感，但就像我之前在官網說過的，『即使是微小的一句話，也有可能成為別人巨大的力量』，所以我決定以後要向大家多表現我的情感，也希望大家都能如此就好了。哥哥，我愛你」，聽及此也有不少粉絲跟著掉淚，可以說是台上台下一片淚海。

◇ AROHA 就是能讓 ASTRO 發光的存在

而文彬則表示他昨天（演唱會首日）可謂是暌違五年的大哭，真的十分感謝一起堅持過來的成員們，他解釋：「或許這是我的職業病，但我認為我們必須要在舞台上展現最好的一面，即使身心疲憊也絕對不能表現出來，但是卻變成好像沒有能抒發負面情緒的地方了。但 AROHA 們真的是我們的光芒，我們沒有你們的話，我們是無法發光的，所以希望

以後你們仍然會在這邊支持著我們」，如同隊長 JIN JIN 最後承諾的：「我們向 AROHA 約定，以後就只會有開心的事了」，俗話說下過雨的土壤會更加堅固，歷經艱辛的 ASTRO 也透過本年度的危機，證明他們百折不催的革命情感今後只會更加強韌呢！

首張正規專輯主打「All Night」終於奪下冠軍

2019 年 1 月 16 日 ASTRO 推出了首張正規專輯《All Light》，暌違半年發行新曲、久違 1 年 2 個月正式回歸音樂節目，主打歌「All Night」挑戰了華麗的王子風，以中板抒情曲調搭配洗腦的副歌，令人情不自禁朗朗上口，而舞蹈更增加了許多地板動作，豐富了編舞張力及可看性！專輯內除了收錄之前先行於演唱會上公開、由全員親自作詞的新歌「Merry-Go-Round」，更收錄了 MJ 及 JIN JIN 首次參與作曲的「Bloom」，他們更於回歸舞台上進行了後者的演出，難得安靜唱慢歌的表演不僅讓歌迷們十分滿足，也讓大眾認知到他們不僅是擅長清爽路線的小鮮肉，更是能駕馭純抒情

曲的實力派歌手呢！

　　如同黎明前的夜晚最為黑暗一般，歷經 2018 年一整年的風波，ASTRO 總算於 1 月 29 日於《THE SHOW》奪下出道後的首座音樂節目冠軍，近三年來的 1072 日間，流過無數汗水與淚水後總算成功圓夢，令成員們當天都露出了不可置信的神情，後來頓悟到現實時才開始爆淚。JIN JIN 哭到幾乎無法好好講完感謝詞，而銀優眼眶泛淚表示，很高興終於能讓粉絲們能以「音樂節目冠軍歌手的歌迷」自稱。

◇四度登上《不朽的名曲》並於偶運會再奪雙金
　　隨後他們於 2 月第四度登上《不朽的名曲》，於銀優及產賀缺席的狀況下，演唱愛與和平的「玫瑰」，將懷舊老歌改編成拉丁版本的嶄新創意，以及與女舞者群的性感編舞，令不少粉絲讚嘆他們層出不窮的魅力呢！而當月 ASTRO 也再度出席了偶運會春節特輯，並於男子 400 公尺接力及男子足球 PK 大戰中奪得雙金，再次證明了他們的超群體育細胞！

將台灣演唱會作為世界巡迴首站

3月2日ASTRO於首爾舉行了第三回官方粉絲見面會《The 3rd ASTRO AROHA Festival BLACK》，並於16日來台舉行《ASTRO The 2nd ASTROAD TOUR STAR LIGHT》演唱會，同時也宣告年度世巡正式起跑！這次的場地儘管與上次同為國際會議中心，但全場爆滿的場面令ASTRO為之動容。而關於演唱會名稱「STAR LIGHT」，他們也特別解釋是象徵ASTRO與ARHOA一同發光，並朝著光芒的方向前進，銀優也溫柔補充道：「星星不只存在於夜晚，而是白天也有對吧？所以我們會一直在大家身邊帶來光芒的。」

◇豪華應援與慶生再度惹哭感性隊長

寵粉的ASTRO不僅為台灣粉絲認真練習了中文，還於演唱會中表演了東方神起的「Mirotic」與SHINee的「Dream Girl」兩首向前輩致敬的舞台，而台灣AROHA們則準備了彩虹螢光海應援，Rocky感動到直接用中文說：「我們很幸福，因為你（們）」，成員們還直呼要把這壯觀的畫面拍下來，

於結束後上傳社群網站呢！

　　而 ASTRO 演唱完出道曲「HIDE&SEEK」後，歌迷們突然唱起生日快樂歌，替前一天（15 日）生日的隊長 JIN JIN 補慶生，緊接著大螢幕上播出了之前獲得音樂節目冠軍的慶祝影片，並於台下同時進行「冠軍♥歌手♥」的排字應援，方才努力忍住淚水的 JIN JIN 瞬間潰堤，感性表示：「作為 ASTRO 的隊長，我會努力讓我們一直並肩走在花路上的！」最後他們熱情地回應了粉絲們的安可三、四次，才終於依依不捨地下台，並承諾下次一定會再度來台。

於日本正式出道並榮獲公信榜亞軍

　　3 月 19 日起至 4 月底，他們陸續於美國紐約、達拉斯、香港、泰國曼谷等世界六大城市進行《ASTRO The 2nd ASTROAD TOUR STAR LIGHT》巡迴，並於同月份的 26 日打入美國告示牌社群前 50 大藝人（Social 50 Artists）榜單中的第七名！4 月初 ASTRO 推出首張日文迷你專輯《Venus》，

正式於日本出道，日本見面會 4200 個席位火速售罄，發行隔日便空降日本公信榜的單日專輯榜亞軍，在日本也有不容小覷的人氣呢！

成員多方面發展，演戲綜藝樣樣來

　　5 月底銀優藉由《我的 ID 是江南美人》，於美國最大韓流平台 Soompi 所舉行的頒獎典禮中，奪得電視劇部門的突破演員獎。而銀優繼該作的亮眼表現後，成為被各大劇組爭奪的對象，最終他挑戰了渴望嘗試已久的古裝劇，作為男主角與申世景搭檔出演連續劇《新入史官丘海昑》，而該劇也於 7 月 17 日正式播出。劇中銀優更加精湛的演技佳評如潮，終於證明他不是空有外表，令 AROHA 們感到萬般欣慰呢！年底更藉由《新入史官丘海昑》，於 MBC 演技大獎中獲得男子優秀演技獎，還與申世景一同榮獲最佳一分鐘情侶獎，這項殊榮也同時代表銀優於演技上的卓越成長，不僅粉絲們皆有目共睹，甚至廣泛被專業人士及大眾所認可呢！

◇ MJ 因於《蒙面歌王》上演唱 Trot 而成為焦點

至於一直以來較少個人活動的 MJ 與產賀，則於 7 月中起共同主持綜藝節目《踢被子的夜晚》，MJ 後以金司機的身分挑戰了產賀去年上過的《蒙面歌王》，於首輪一反偶像常態選擇了 Trot（韓國傳統演歌），演唱朴玄彬的「只相信哥哥」，並於第二輪演唱了 Buzz 的「刺」，不僅成為團內第二位登上該節目的成員，還受到歌壇大前輩尹相稱讚 MJ 有自己的歌唱哲學，且深具唱功，今後也會繼續關注 MJ 呢！而當 MJ 被問及為何第一輪會選擇演唱 Trot 時，他表示以前曾與 Trot 界大前輩金蓮子女士一同上過節目，自那之後就陷入了 Trot 的魅力之中，也有考慮以後單飛的話要發行 Trot 歌曲。值得一提的是，其實 2018 年年底 MJ 於演唱會中所演唱的 solo 曲，就是 Trot 曲風的「Cheok Cheok」，看來是真心熱愛這種曲風呢！

◇ 產賀成為第二個登上《叢林的法則》的成員

7 月 22 日文彬擔任配角出演的電視劇《十八歲的瞬間》播出，緊接著 8 月 23 日 ASTRO 於 Soribada 最佳音樂大獎中，榮獲國際趨勢獎，再度證明他們世界級的人氣！隔日產賀參

與拍攝的《叢林的法則》緬甸篇播出，他也成為團內第二位登上該節目的成員。而 9 月 12 ～ 13 日舉行的偶運會中秋特輯中，ASTRO 再度於男子 400 公尺接力中奪下銅牌、於男子足球 PK 大戰獲得銀牌、於男子團體摔跤中一舉摘金，每屆出席都能有如此佳績，簡直說是體保生也不為過呢！

◇銀優來台舉辦個人首場見面會

10 月 20 日銀優單飛來台於台大體育館舉行《JUST ONE 10 MINUTE》見面會，甫登場即穿著實際於《新入史官丘海�》中使用的古裝，並演唱主題曲「請記得我」。隨後他挑戰了記憶力問答遊戲及動態遊戲，並親手製作兩個小燈籠給粉絲，值得一提的是他在燈籠上畫的圖案與文字分別為 ASTRO 的標誌、AROHA 與愛心，以及六顆星星和蝴蝶，令粉絲們對於他即使處於個人活動，仍時時刻刻想著成員們的團魂感動不已！

當天銀優除了自彈自唱小賈斯汀（Justin Bieber）的「Love Yourself」之外，還特地為台灣粉絲們準備了周興哲的「怎麼了」，標準的中文發音令大家相當驚艷！而台灣粉

絲們也貼心地準備了應援影片，並於影片結尾舉起車子形狀的手幅，上方寫著「不只十分鐘，我們會一直成為銀優的守護者」，令銀優備感窩心地回應：「我也會跟你們一樣，不只十分鐘，而是會成為一直愛著 AROHA 的人」。

此外在銀優演唱《我的 ID 是江南美人》的主題曲「Rainbow Falling」時，全場更舉起印有車子圖案的氣球，讓銀優大讚可愛！當天銀優也是處處替粉絲著想，除了拍立得、戴過的帽子、玩遊戲所使用過的籃球與道具，以及親手做的兩個燈籠，都直接於簽名後抽籤送給粉絲，而見面會結尾，螢幕上還播出他特地以繁體中文寫下的感謝詞：「我今天真的玩得很開心，我應該無法忘記」，令到場的每位 AROHA 都深深感受到銀優的真心誠意呢！

◇文彬因健康因素而暫時停止活動

11 月 11 日產賀首次主演的網路劇《愛情公式 11M》播出，與同為偶像出身的 AOA 潔美同台飆戲。隔日 Fantagio 官方宣布文彬於準備下張專輯途中發現身體不適，去醫院進行精密檢查後，被判定需要休養一陣子，雖沒有明確說明

停止活動的時間長度，引起不少粉絲的擔憂與心疼，原定於 11 月 15 至 16 日在日本神戶與橫濱所舉行的《2019 ASTRO JAPAN FANPARTY 〜 Wanna Be My Star 〜》也宣告文彬無法參加，然而也有不少 AROHA 表示文彬的身體健康最重要，與其勉強活動，不如休息到痊癒了再回來才是對他最好的。

於五缺一的狀況下進行新專輯活動

ASTRO 於 11 月 20 日發行第六張迷你專輯《Blue Flame》，宣告自男孩蛻變為男人的成熟路線，以及初次挑戰的拉丁狂野風主打，令不少 AROHA 都為之深深著迷，專輯中更首次收錄了 Rocky 親自作詞作曲與編舞的「When The Wind Blows」，並於回歸舞台上帶來精彩的演出。文彬雖然有出現在專輯及 MV 中，但仍遺憾地無法參加宣傳，ASTRO 首度於有人缺席的狀況下進行活動，但粉絲們也沒因此而洩氣，反而是連文彬的份一同加倍努力，專輯同名主打歌不僅於各大榜單中排名持續上升，於《M! Countdown》及《THE SHOW》中甚至都一度躍上冠軍候補呢！

◇第四度來台參加台南市的跨年活動

12 月 28 日 ASTRO 以五缺一的狀態第四度來台,參加台南市政府主辦的《2020 台南好 Young》跨年大型演唱會,有許多台灣歌迷們幾天前就已至現場排隊,並死守前排的位置,而當天 ASTRO 壓軸登場時,現場更是已湧入十萬名觀眾的狀態,令他們感到十分震驚,力讚儘管這是他們初次造訪台南,但這邊天氣好、人又熱情,真的覺得很開心,並以中文提前祝大家新年快樂、恭喜發財。

當天他們演唱了「All Night」、「Blue Flame」、「I'll Be There」、「You're My World」、「告白」及「When The Wind Blows」,共高達六首歌,而台灣 AROHA 所呈現的紫色應援海不僅範圍十分廣大,應援聲更是響亮到自網路直播都能清楚聽見,瞬間似乎成為了專場演唱會,令 ASTRO 與未能到現場的粉絲們皆感到既欣喜又驕傲呢!

文彬首度主演網路劇《人魚王子》

2020 年 1 月初即捎來好消息，ASTRO 於深具公信力的金唱片大獎中首度獲獎，奪下了最佳男子表演獎，令成員與粉絲們都十分感動。而 2 月 23 日 ASTRO 出道四週年之際，發行了特別單曲「ONE&ONLY」，由 MJ、JIN JIN 與 Rocky 作曲，全員參與作詞，可以說是誠意百分百的禮物呢！4 月中起文彬首次主演的網路劇《人魚王子》播出，描述與朋友一起畢業旅行的女大生，與民宿主人偶然於海邊相遇，所發展出的推理奇幻羅曼史。文彬所主演的民宿主人佑赫是有著眾多謎團纏身的冷漠男子，與平時「萌貓狗」的個性可以說是完全相反，也因此證明了自己日新月異的演技呢！

透過「Knock」成功獲得第二座音樂節目冠軍

接著 ASTRO 於 5 月 4 日發行第七張迷你專輯《GATEWAY》，文彬也正式回歸團體活動。主打歌「Knock」

由輕盈旋律起頭，情緒一路攀升至副歌爆發，於歌曲上及編舞上都表現出渴望找尋命運之人的強烈決心。而本張專輯也替 ASTRO 寫下了有史以來的最佳紀錄，不僅於墨西哥、巴西與智利 3 國獲得 iTunes 世界綜合專輯榜冠軍，還於美國、澳洲、德國等 15 國的韓流專輯榜中稱霸冠軍寶座，13 日更於《Show Champion》獲得生涯第二座音樂節目冠軍！隔日 ASTRO 於美國告示牌的新興藝人榜單中初次入榜登上第 49 名，並於日本 Tower Record 綜合專輯榜及線上單日榜皆獲得雙料冠軍，5 月中則於美國告示牌社群前 50 大藝人榜單中榮獲第十名，透過本張專輯的活躍，ASTRO 真的躋身為世界級的韓流男團呢！

獲男團大前輩盛讚的團隊默契

　　ASTRO 同時也於 5 月登上 Super Junior 利特所主持的談話性音樂節目《Hidden Track2》，成員們不僅搞笑地公開了自己以前上學時的英文名字，還被作為男團大前輩的利特稱讚成員間很有默契，他發現如果成員間真的不熟，有

人講話冷場時，旁邊的人會非常努力幫腔，但是他看得出來 ASTRO 是真的因為對彼此夠熟，所以不自覺散發出「冷場就讓他冷場，反正他自己會看著辦」的氛圍，也因此才會有我們現在看到綜藝中饒富趣味的 ASTRO 呢！而因該節目為選出非主打歌中隱藏版名曲的內容，當天他們也演唱了被粉絲們票選第一名的「You're My World」，展現了天籟般的合音呢！而 7 月 MJ 終於獲得回歸「本職」、發揮戲精本性的機會，初次挑戰音樂劇《人人都在談論 Jamie》，就獲得擔綱男主角的重責大任，而他也發揮天生對音樂劇的熱情，展現了格外優異的演出呢！

◇比家人更像家人的深厚情感

　　或許有不少人入坑 ASTRO 是因為看見銀優於戲劇上的奪目表現，另有不少人是被他們朝氣蓬勃的音樂及舞台演出所吸引，但其實還有許多人是被他們始終替彼此著想的堅毅團魂而感動。之前 ASTRO 曾在訪問中被問及，如果他們是一家人，那各自擔任的是怎樣的角色，他們說銀優因十分自律又擅長照顧別人，所以像爸爸；總是傾聽大家心聲的 JIN JIN 則像媽媽；MJ 則說產賀像狗，因為他的個性十分無憂無慮，

有時也不太聽哥哥們的話，會有表現散漫或愛搗蛋的時候；而 Rocky 則像貓，因為會自己安靜地把該做的事做好；最後 MJ 意外地被定位為「隔壁阿姨」，因為他有像三姑六婆的一面，會突然關心隔壁鄰居、拿好吃的來分享。不過最後 MJ 卻抗議：「為什麼只有我不是一家人？」大家只好改口說是「親阿姨」而不是「鄰居阿姨」，令人捧腹之餘，也讓人再次感嘆他們彼此之間真的早已超越了友情，成為了「沒有血緣關係的家人」了呢！

因應疫情舉行付費線上演唱會

6 月 28 日 ASTRO 因應武漢肺炎疫情，舉行了付費的線上演唱會《2020 ASTRO Live on WWW》，並發行由 Rocky 作詞作曲、由 JIN JIN 與銀優參與填詞的數位單曲「No, yes」。官方解釋本次演唱會名稱中的「WWW」為「wherever」、「whenever」、「whatever」的縮寫，因本次演唱會直接以線上直播的方式進行，所以即代表無論何地何時、無論以怎樣的形式，全世界所有的粉絲都能親自參

與，他們甚至表示歡迎大家光腳或是邊吃飯邊看演唱會呢！而本次演唱會除了往常的勁歌熱舞外，他們還特地將場地轉移至佈置得十分俏皮的森林露營地，表演了不插電版的「12 Hours」與「Run」，並表示希望以後有機會與粉絲一同來露營呢！銀優也於結尾說道：「很高興我們又與 AROHA 共同創造了一個新的回憶，希望我們能實際見面的那天快點到來，在那之前希望大家都要健健康康地加油哦！」

與粉絲互相著想的當下就已超越「永遠」

　　文彬曾於受訪時提及，他們平時會收到許多來自粉絲的信，但他們不會將這些視為情書，對此他感性地表示：「每當 AROHA 們跟我們說從我們身上得到力量時，我們都會很開心，但我認為最令人高興的是他們對我們說：『謝謝你來到這世界上』」。粉絲們不僅感謝歌手的音樂或舞蹈給予人正能量，而是連對方的存在本身都感激，就如同對 ASTRO 而言，感恩的不只是 AROHA 們的支持與鼓勵，而是連每一位歌迷的存在本身都想好好感謝一般，儘管無法作為普通人一

對一好好相處，但卻也正因彼此間並非平凡的「人際關係」，才能擁有完全靠自由心證所累積而來的多年信賴與羈絆吧！

　　銀優曾說過當初聽見「You're My World」時，因歌詞是敘述當面表白真心的感受，然而面對粉絲廣大浩瀚的愛，他會感覺自己無止盡地變得渺小，儘管渴望能直接地報答更多人，但卻受限於自身的能力。相信 AROHA 們也擁有同樣的心情，也曾因物理距離、語言隔閡、經濟能力等各種關係，而有心有餘而力不足的時候，但就像歌詞中所唱的一般：「我們總算走到了這一步，到達你們身邊，希望我們能永遠如此刻一般幸福，有著夢想、希望，以及你們。」無論距離有多遠，只要能藉由音樂產生共鳴、只要心仍陪在彼此身邊，相信 ASTRO 與 AROHA 們就能持續懷抱希望、追求夢想，就如同「Because It's You」中的歌詞：「對我們來說比永遠更珍貴的，是此刻的你和我。」即使世界上或許根本不存在「永遠」，但是互相珍惜著彼此的當下，就是宇宙平行世界中的「永遠」吧！

第 2 章

完整剖析

★團體至個人的音樂及舞蹈★

出道以清新元氣風征服眾多奴那粉

出道起持續以明朗曲風活躍於歌壇的 ASTRO，隨著 2016 年出道的《Spring Up》、《Summer Vibes》與《Autume Story》季節三部曲，分別以敘述彷彿與心上人玩捉迷藏般怯於靠近的「HIDE&SEEK」、在喜歡的女孩面前激動到無法呼吸的「Breathless」，最後是大膽投直球的「告白」，藉由符合他們平均年齡十八歲的清新元氣風，以最平易近人的方式吸引大眾的視線，搭配令人朗朗上口的歌詞，讓觀眾迅速產生記憶點，這三首主打歌也就此奠定了團體的初期形象，還吸引到一大票奴那（韓文的姊姊）粉呢！

陸續轉型為成熟時尚風格

ASTRO 自隔年於 2 月發行了四季主題最後的特別專輯《Winter Dream》，改以未曾挑戰過的中板抒情曲風「Again」作為主打，令粉絲又驚又喜！成員們不僅完美消

化了敘述未能珍惜戀人的懊悔歌詞，更以自身實力證明他們不僅擅長活潑歡快的路線，改走成熟深情風也毫無問題。緊接著他們將年度主題轉為夢想雙部曲，上半年 5 月發行的《Dream Part.01》中，透過節奏分明的主打歌「Baby」，擺脫快板舞曲就必須清純可愛的固定觀念，曲中也增添了不少帥氣的唱腔與旋律；而下半年 11 月推出《Dream Part.02》，主打歌則是從曲名上就能看出大舉轉型的「Crazy Sexy Cool」，以男團曲風少見的強力貝斯音為基底，營造出別樹一格的時尚躍動感，成功駕馭比過往更從容不迫的曲調，這同時也是 ASTRO 在音樂掌握力上更加成長的證明。

初次挑戰性感狂野的拉丁曲風

2018 年 ASTRO 發行了特別專輯《Rise Up》，並再度推出抒情主打「Always You」，但與上次略有不同的是，這次多加了電音元素，使得舞蹈更能伴隨節奏發揮，令人印象深刻。隔年推出首張正規專輯《All Light》後，成功以旋律令人上癮的中板主打歌「All Night」獲得大眾好評；同年 11

月他們乘勝追擊，推出了第六張迷你專輯《Blue Flame》，同名主打歌大走拉丁曲風，彷彿宣告著該年度忙內產賀成年後，全團能正式解放乖乖牌形象，邁入性感的禁忌領域，與以往風格大相逕庭的主打確實如同曲名一般，令人自音樂中感受到迷幻與熱情共存的藍色火焰。

於音樂與感性上逐漸成長茁壯

　　2020 年 ASTRO 於成軍四週年之際，發行了特別單曲《ONE&ONLY》，並推出由成員們親自作詞作曲的同名主打，中板 R&B 曲調中敘述了對歌迷的感謝，穩定的節拍與中途穿插的成員合音，象徵著 ASTRO 與 AROHA 隨時陪伴彼此的羈絆。同年 5 月他們以第七張迷你專輯《GATEWAY》回歸歌壇，主打歌「Knock」由輕柔的鋼琴聲拉開序幕，隨著歌曲延展，上升至激情的 rap 及強而有力的副歌，實為能感受到成員們於音樂上更加如魚得水、於感性上更加豐富澎湃的優秀之作！

主打之外也值得一聽的隱藏版佳作

　　然而只聽主打的話當然還會有不少遺珠之憾，除了他們每次回歸歌壇時會多表演的「Because It's You」、「Run」與「Bloom」等抒情曲外，像第二張專輯《Summer Vibes》中的「My style」為 ASTRO 出道初期罕見的強烈風格，不僅以大雨聲及如同戰爭般的悲壯旋律作為開場，歌詞敘述著即使被阻擋或訕笑也要持續堅持夢想的決心，尾段的弦樂搭配 rap 更具有畫龍點睛的效果！而《Dream Part.01》中的「Dreams Come True」則是首支開朗奔放的舞曲，聽著就會令人不由自主地跟著點頭或以腳打節拍，甚至蠢蠢欲動地搖擺身體，是一首適合出遊或兜風時聽的好歌；《Dream Part.02》中的「With You」則是難得於曲中融入了打擊樂元素，替歌曲創造出截然不同的律動，特別是後半段產賀切換自如的轉音更令人驚豔不已！

　　至於《Rise Up》中的「Call Out」則是 ASTRO 較少挑戰的電音舞曲風格，與平時歌曲相較之下快上兩三倍的節奏，

相當適合演唱會或派對等大家一起嗨的場合，因曲風相當明快，也常被 ASTRO 拿來當作公演最後的安可曲呢！而他們於《All Light》中的「Moowalk」則初次挑戰了歐美潮流曲風，非正統的爵士曲調中融入了韓式唱腔，全曲聽起來意外如同曲名的「月球漫步」般流暢帥氣，令人為之深深著迷。最後《Blue Flame》中的「Go&Stop」則延續了該專輯主打的南美狂野風，直擊心臟般的鼓聲佐以多變的吉他旋律，讓人大嘆過癮。特別是開頭 Rocky 不是以一向的 rap，而是以低沉嗓音帶出整首歌的魅惑氛圍，令人訝異竟然他們還藏著這張底牌呢！

能根據歌曲特色轉換唱腔的主唱 MJ

　　談論起成員們的歌聲特色，首屈一指的就是彷彿吃 CD 長大的主唱 MJ 了！高昂清亮且深具穿透力的音色，加上隊內頂尖的肺活量，不僅能在舞曲中穩定負責副歌與尾部的高音，更擅長於不同曲風中調整唱腔：例如他替韓劇《我唯一的守護者》所唱的插曲「我人生的全部」，就展現了與平時

個性迥然不同的哀戚與柔情；而他與同公司師妹 Weki Meki Lucy 所合唱的「Like Today」，則展現了紮實的高音技巧，以及彷彿雲朵般柔軟地令人融化的蜜嗓；而他於 2018 年年底的演唱會中，則初次挑戰了電音 Trot，以一曲「Cheok Cheok」讓 AROHA 大開眼界，直呼這種「俗擱有力」的曲調實在是再適合這位戲精不過了！

人如歌聲般溫和誠懇中隱含熱情的銀優

　　至於銀優儘管並非技巧型或力量型的主唱，但天生就有著十分溫暖人心的歌聲，他曾替主演的戲劇《我的 ID 是江南美人》特別演唱了原聲帶「Rainbow Falling」，如本人般溫和誠懇中隱含熱情的嗓音，令不少劇迷及歌迷都為之傾倒。而後來他也為了網路劇《Top Management》獻唱了角色主題曲「Together」，相較之前更加進步的演技，幫助他於歌唱時融入角色心境，使情感更能長驅直入聽眾心扉。

講話聲音與歌唱嗓音自帶反差萌的文彬

　　至於文彬則是透過漫長的練習生涯鍛鍊出成熟的歌唱技巧，不僅高音、低音或轉音皆能駕馭自如，且原本講話的聲音明明相當軟萌，但唱歌時卻能發出略帶沙啞的特殊氣音，他也因此成為團內聲音最具辨別度的成員。像他與師妹 Weki Meki 主唱秀娟所合唱的「語言領域」，以及他與產賀於音樂節目上所合唱的「Phonecert」，都能清楚聽出他歌聲中獨特性與唱功兼具的特別魅力呢！

擁有如水般澄澈嗓音的忙內產賀

　　而從小就彈著吉他唱歌長大的產賀，則幸運地擁有與木吉他相襯的清爽歌聲，聽他自彈自唱時，會有種彷彿在大熱天的樹蔭下被薰風吹拂的治癒感。無論是之前他與 Bily Acoustie 所合作的情歌「Because I'm A Fool」，或是在《不朽的名曲》上演唱的催淚歌曲「When Would It Be」

和「Every Day Every Moment」，皆能聽出他不停進步的唱功。而 2020 年產賀幫韓劇《Kkindae》所演唱的插曲「Break」，則透過他最擅長的吉他旋律，唱出渴望於短暫休憩後再次重振精神的心聲。相信細細品嘗這些歌曲後，定能陷入他如水一般澄澈的純淨嗓音中呢！

值得被分配更多歌詞的寶藏男孩 Rocky

關於兩位 rapper 的唱功，Rocky 與 JIN JIN 相比，唱 rap 時的音調較高、聲音也較細，即使與 JIN JIN 一來一往唱 rap 時也極易分辨。Rocky 於 ASTRO 專輯中的 rap，以及與 Chawoo 合唱的「STAR」中，展現的大多是帶有少年情懷的純真唱腔，然而後於演唱會上表演的 solo 曲「Have A Good Day」中，氣場逼人的饒舌震懾了不少粉絲！可以看出跳舞起家的 Rocky 偏好有律動感的曲風，並擅長將歌詞與饒舌手勢融入整體編舞中。此外，他被隱瞞許久的超群唱功實在需要更多表現的空間，粉絲們一致表示當初他們看見 ASTRO 翻唱 SHINee「Replay」的舞台時，身為 rapper 的 Rocky 竟然

是負責最後高潮部分高音的成員，才驚覺這位寶藏男孩實在是深藏不露呢！

饒舌起來霸氣強悍的隊長 JIN JIN

而隊長 JIN JIN 的風格則較粗曠強悍，無論是知名嘻哈製作人 Dok2 幫他製作、與 Superbee & myunDo 兩位 rapper 合作的「Like A King」，或是他在 2018 年演唱會上的 solo 歌曲「Mad Max」，都能窺見他偏好充滿力量的街頭饒舌唱腔與曲風。儘管剛出道時為了配合團體風格，JIN JIN 的 rap 中並不會表露太多內心狂野的一面，但隨著團體風格逐漸趨向成熟，越來越能在專輯主打歌或收錄曲中，聽見符合 JIN JIN 霸氣本性的饒舌了呢！

對創作也不遺餘力努力鑽研的 rapper 們

而 JIN JIN 與 Rocky 兩位 rapper 也十分醉心於創作，從

出道起就持續在寫 rap 詞，並都逐漸發表了個人的創作曲。直至 2020 年 1 月為止，JIN JIN 與 Rocky 分別已有 41 與 39 首歌於著作權協會登記，在韓國各大男團排行中名列第 47 與 48 名呢！而除了寫詞外，JIN JIN、Rocky 與 MJ 也都有在學習作曲，並自 2019 年起於每張專輯中都陸續收錄了自創曲，相信未來 ASTRO 的全創作專輯也指日可待呢！

出道初期的編舞皆以標誌性舞步為特色

儘管是以可愛形象出道，但關於 ASTRO 的舞蹈實力也是不容置喙。出道起的三首主打皆為爽朗活力中又不失力量的編舞，更於「HIDE&SEEK」副歌安排了捉迷藏舞、「Breathless」中安排了地鼠舞，而「告白」則有搖肩舞等標誌性的動作，讓觀眾能輕易於腦海中留下印象。隔年的「Again」則是他們初次挑戰於抒情曲風中，隨節拍與歌詞展現柔中帶剛的編舞。爾後「Baby」則大走時髦帥氣風，於編舞中添加了許多精巧的小細節，令人感受到 ASTRO 更上一層樓的幹練。接著「Crazy Sexy Cool」則將靈感取自韓文曲

名「你吹拂而來」的涵義，編排了不少如同風吹拂過每位成員的連貫動作，令人眼睛為之一亮呢！

逐步成為能駕馭各種舞風的團體

2019年的新曲「All Night」與以往編舞中最大的差異，莫過於加了許多高難度的地板動作，並將一路醞釀的柔情感性於副歌爆發，與過往截然不同的舞風提高了表演的精緻度，除了讓人看見他們的急速成長，也再次在大眾間闖出知名度；同年推出的「Blue Flame」則為ASTRO首次嘗試的拉丁舞風，編舞中強調身體律動及線條延展，以釋放內心激情的舞步來詮釋歌詞，其中Rocky獨唱時與女舞者的貼身雙人舞更令不少粉絲瘋狂呢！

至於2020年的新作「Knock」的編舞，開頭於琴聲伴奏下多為柔和的舞步，越來越接近副歌時則逐步加重了力道，並於副歌配合了曲名，以敲擊動作作為重點舞蹈，一併爆發整首歌的情緒，強烈表達渴望敲響夢中之門，找出似曾

相識的命運之人，勇敢帶他回到現世的決心。同張專輯一起打歌的「When You Call My Name」則回歸了淘氣風，與主打歌「Knock」成極大反差的童趣編舞，令人驚覺他們儘管跳主打歌時看起來再成熟，但其實也只是童心未泯的六個大男孩而已呢！

進公司才接觸舞蹈的 MJ、銀優與產賀

關於個人舞蹈方面，MJ 儘管當初是透過歌唱實力被選進公司，也是練習時間最短的成員，但他於舞蹈上能迅速習得要領。在韓娛圈中主唱的舞蹈實力通常不太被期待，但大概是 MJ 有著音樂劇演員的靈魂，他總能將充滿活力的綜藝咖個性巧妙地釋放於舞蹈中呢！至於原本只擅長樂器的銀優與產賀，能擁有此刻的舞蹈實力，則為練習生涯中訓練多年的成果。舞風如性格般溫文儒雅的銀優，其特點為擅長於編舞中發揮演技，掌握住表演舞台上的每個特寫鏡頭，做出或英俊帥氣或乖巧可人的表情，令連不是粉絲的觀眾，都能不自覺感嘆他「臉蛋天才」的稱號真的不是空有虛名呢！而原本只是一味模仿著哥哥們舞步的產賀，隨著時光流逝，對舞蹈

的理解度越發提升，原本若是可愛風的團體舞蹈，沒人能出其右，但現在他就連成熟風或性感風的舞蹈都能跳得有聲有色呢！

街頭舞者 JIN JIN 與擅長 cover 舞蹈的文彬

　　JIN JIN 因進公司前就已經練就了街舞底子，且還是專攻華麗腳部動作為主的 House（一種街舞的舞種，特色是搭配快節奏的音樂，進行高難度的腳步變化），因此 JIN JIN 在團體舞蹈方面也是駕輕就熟，可能是受到以前在嘻哈舞團久待的影響，加上 rapper 此一定位，他跳舞時仍殘留著街頭舞者的率性與傲氣；而幾乎擅長所有體育項目的文彬，其過人的運動神經也徹底發揮於舞蹈中，他自練習生時期起學舞的速度就非常快，能深刻掌握到每支舞蹈的精髓。他私下也常翻跳（cover）其他藝人的歌曲，每支舞都能跳出專屬於自己的味道，特別不只男性的舞蹈，連女生的舞風都能駕馭自如，其中最經典的非他翻跳宣美的「24 Hours」莫屬，高難度的舞步中還能跳出超脫性別、剛柔並濟的銷魂魅力，備受各團粉絲讚賞呢！

Rocky 之所以是主舞絕非一天練成

　　團內的舞蹈擔當 Rocky 因從小練過街舞、芭蕾、現代舞等各式舞蹈的關係，因此對舞蹈的理解力與表現力不只在隊內為頂尖，放眼整個演藝圈也是鶴立雞群的存在。替男子版《PRODUCE101》編主題曲「我呀我」的編舞家受訪時，被問及合作過的偶像中，印象最深刻的成員為何，那時他的回答就是 Rocky，並力讚 Rocky 是現今的偶像團體中，甚至加上舞者們，都是實力最出色的存在呢！事實上 Rocky 也說過他跳舞時連腳尖與指尖會都思考到，也難怪他表演時無論多細微的動作，他都能維持極為優美的線條與體態，整體演出也深具戲劇張力。而能達到如此非凡境界當然並非一蹴可幾，JIN JIN 就曾說過他很佩服 Rocky 每次練舞時總是會留到最後的毅力，Rocky 也說過他睡前常也會檢查自己的表演影片，邊思考需要修正的地方邊入睡，真的是台上三分鐘，台下十年功啊！

　　Rocky 於出道後也積極參與 ASTRO 的編舞，像是

「Always You」、「Merry-Go-Round」、「All Night」、「Blue Flame」、「When The Wind Blows」等歌都是出自於他之手，2020 年他也與 JIN JIN 一同負責了「No, yes」的舞蹈編排。他不僅拍過不少名為 Y.Y.Y（Choreography by Rocky，Rocky 的編舞）的影片，將自己私下編好的舞蹈表現給大家看，更曾特別專門為此開過直播，進行線上即興編舞，將平時創作與練習的方式展現給粉絲們看，並講解編舞中各個動作細節與靈感來源。倘若對舞蹈沒有喜歡到如此以生命去熱愛的程度，根本不可能像他一樣十幾年來堅持不懈地苦心鑽研呢！

讓粉絲感受到宛如回家充電般的正能量

　　整體而言 ASTRO 初期的音樂與舞蹈，均以清爽明亮的風格與他團做出區隔，並透過元氣少年的形象，令大眾備感親切。他們後於兩年內陸續挑戰了成熟俐落的主打歌，也開始於專輯內收錄了更多新穎的曲風，令人感受到男孩逐漸蛻變為男人的努力過程。2019 年與 2020 年主打歌開始朝時尚

性感之路邁進，即使舞台上看起來已經充分展現出道四年的氣場，但仍可於他們私下的節目影片或直播中，發現他們還是那群吵吵鬧鬧的大男孩。

如同他們的音樂一般，每次新專輯中總不會遺漏令人心情舒暢的招牌小清新，以及能達到「耳朵淨化」效果的抒情曲。這同時也是他們人氣的關鍵，在主打歌上勇於嘗試不同的風格，但專輯中總會保留幾首讓 AROHA 有「回家」感覺的曲目，使歌迷們既能一嚐新鮮感的同時，也不會感到過於陌生。最重要的是光聽著他們的歌、看著他們的舞台，就能不自覺忘掉生活中的不愉快，感受到來自成員們始終如一的正能量呢！

第 3 章

MJ 金明俊

★人生如音樂劇的快樂病毒★

✧✧✧ Profile ✧✧✧

藝　　　名：MJ ／엠제이
本　　　名：金明俊／김명준／ Kim Myung Jun
生　　　日：1994 年 3 月 5 日
國　　　籍：韓國
故　　　鄉：京畿道安養市
身　　　高：175cm
體　　　重：58kg
血　　　型：O 型
星　　　座：雙魚座
家　　　人：父母、哥哥
隊內位置：主唱
綽　　　號：快樂病毒、偽忙內、
　　　　　宿舍衣服小偷、咖啡
　　　　　牛奶色的豬、M 歐
　　　　　爸、M 哥、M 幸福、
　　　　　M 加油、MRoha、
　　　　　M 太陽、灰塵、參加
　　　　　號碼 777、矮珍明、
　　　　　MJamie
熱門ＣＰ：大哥 line
　　　　　（JIN JIN x MJ）

【綜合能力評比】
歌唱能力：★★★★★
舞蹈能力：★★★☆☆
Rap 能力：★★★☆☆
綜藝能力：★★★★★
撒嬌能力：★★★★☆
搞笑能力：★★★★★

從幼稚園就展現了絕佳藝人天分

　　根據官方公開於網路上的影片，ASTRO 團內的大哥 MJ 自幼就展現了絕佳的舞蹈天分，對拍子比其他小朋友都準，也因此幼稚園表演時曾被安排在第一排最中央，可以說是天生藝人呢！MJ 小六時還曾當過班長，並帶領班級獲得足球比賽第三名，可以說從那時就是十分有號召力的存在。他小時候的夢想是建築設計師，因此很擅長畫畫，不僅曾在偶運會上幫參賽的弟弟們做應援板，還曾在萬聖節時幫大家化妝呢！而 MJ 稍微年長後開始接觸到流行樂，因緣際會成為了東方神起與 BEAST 的粉絲，也因崇拜主唱俊秀，讓他更熱衷於練唱，希望自己能成為像他一樣優秀的主唱。MJ 甚至說過當時看俊秀唱歌唱到脖子都爆青筋，覺得真是太帥了，因此也希望自己有朝一日也能這樣爆著青筋唱歌呢！

為了當歌手拚死拚活減重十公斤

　　萌生歌手之夢後，他先參加 JYP 第九期的選秀，不過遺憾的是沒有進入到最後階段，後來在下大雨的某日，MJ 在朋友強力要求下陪著他一起去 Fantagio 公司參加選秀，結果公司的選秀負責人看到 MJ 後，對他說如果減肥就讓你合格，從那之後 MJ 拚死拚活減了十公斤，公司也真的就讓他成為練習生了呢！MJ 當初因較晚進入公司，所以沒有參加公司的八週出道生存淘汰賽，但比賽前晚凌晨，MJ 突然被告知要頂替其他的練習生參加，儘管當下覺得既慌張又倍感壓力，MJ 仍盡力發揮最佳表現，最後以驚人實力贏過了其他訓練已久的練習生，成功進入最終組合出道，因此文彬曾說過：「MJ 哥根本不知道自己會出道」，真的是十分奇特的經歷呢！

因最晚入團曾一度擔心成為邊緣人

　　由於 MJ 是最後一個加入 ASTRO 的成員，曾表示一開始

很擔心其他人不會理他，幸好大家都很友善，會主動跟他聊天，他也才能迅速融入團體中呢！儘管 MJ 的訓練期間是六位成員中最短的，但他也是歷經了三年的苦練，其實在偶像圈來說，練習生經歷比他短的大有人在，可見 ASTRO 的成員們真的是苦熬多年才撥雲見日，而 MJ 的座右銘——「即使路堵住了也不要放棄，因為路是自己開創的」則恰巧符合他的心境呢！

順帶一提，因 MJ 是成年之後才成為練習生，因此是團內唯一不是從翰林演藝藝術高中畢業的成員。此外，他當初想要一個像「雷」或「閃電」般獨特的藝名，但後來他本人也完全沒想到，公司竟然給他從本名金明俊（Kim Myung Jun）縮寫而來的 MJ 做為藝名。不過也因藝名與流行樂之王的麥可・傑克森（Michael Jackson），以及知名設計師馬克・雅各布斯 （Marc Jacobs）的縮寫同名，因此對歐美粉絲來說也算是足夠印象深刻的藝名了呢！

讓隊伍成為搞笑團體的始作俑者

MJ 雖然自稱是團內的顏值、舞蹈與身材擔當，但個性陽光開朗的 MJ 實質上是團內的開心果，據本人證詞是因為不喜歡冷漠的氛圍，因此常會出來搞笑以活躍氣氛，就連在團體的聊天群組中也是話最多的成員，也因而被粉絲們稱為「快樂病毒」或「偽忙內」呢！他明明是團內的主唱，但卻有著 rapper 的靈魂，甚至能拿發票上的消費明細來唱成 rap；明明在團裡是年紀最長的大哥，但個性卻像老么一樣活潑，還曾被評價為是團內的可愛擔當，被問及他如此可愛的理由為何時，他大言不慚地回答：「我大概是出生時就帶著撒嬌出生」，令人忍俊不禁呢！

身體力行「人生如戲，戲如人生」此一格言的 MJ，不僅常在後台休息室帶著成員們一起「群魔亂舞」，更熱衷與同為大哥 line 的 JIN JIN 一起演情境劇，例如某次他們到郊外拍攝專輯照時，MJ 就曾即興和 JIN JIN 一起以聲樂唱腔，邊跳舞邊介紹他們今天為什麼到這棟別墅，不僅自行切換第一

幕和第二幕，離場前更強調：「因為我們的生活就是音樂劇，所以我們絕對不會感到丟臉的哦！」讓工作人員與 AROHA 們都笑到不行，也難怪 AROHA 們會笑稱他簡直是被偶像事業耽誤的音樂劇演員呢！

能以各式妙招贏得份量的天生綜藝咖

又例如某次產賀在後台練吉他時，MJ 跟著吉他聲唱起了童謠，最後竟然唱著唱著，一路從「小恐龍多利」唱成了「槍烏賊產賀」呢！MJ 還曾於《週刊偶像》上模仿光熙、Zion T、朴載範等高達七種藝人的聲音，更表演過雞叫、鴨子撒嬌與駱駝跳舞，甚至連故障的浴室換氣扇的聲音都能模仿，且各種聲線不僅能秒速切換，還能任意組合，簡直像是能使出豪華合體技的遊戲角色呢！而在團體訪問的默契大考驗中，被問及 MJ 在宿舍休息時會有怎樣的動作時，全員一致做出抖腳動作，表示 MJ 在宿舍習慣邊滑手機邊抖腳，Rocky 甚至還生動地模仿出滑手機時擠雙下巴的重點動作，引起哄堂大笑呢！

令人捧腹的四次元思維與生活方式

　　除了擅長搞笑外，MJ 的思維和生活方式也相當別出一格：像剛出道時要去海外巡演前，文彬要攝影機拍 MJ 在準備什麼行李，MJ 本來很抗拒被拍，但後來不知怎地卻變成在炫耀他各種特別的隱形眼鏡收納盒，還被文彬說他一旦喜歡上一種東西，就會一直買很多同款的；當他被要求從主打歌「Crazy Sexy Cool」之中擺出「Cool」版本的表情時，別人都是耍帥裝酷，只有他一個人獨自想到諧音雙關哏而裝作怕冷；當他們於遊戲中要講出阻止地球暖化的環保行動有哪些時，竟然提出古靈精怪的「騎馬」一答；他不僅被造型師說過是 ASTRO 中最不會穿衣服的成員，更是出了名的「宿舍衣服小偷」，認為只要擺在客廳的衣服都是他的，導致銀優常成為受害者呢！

　　當 MJ 在節目中被問到想要回到過去的哪個瞬間時，他異想天開地說想回到石器時代，因為想要品嚐那時的食物、見證那時的流行，還說想要在那個年代當藝人，真的是創意

驚人呢！此外，MJ 特別喜歡咖啡牛奶，文彬則最愛香蕉牛奶，因此兩人曾在推特上互相發文互嗆，還被粉絲笑說是幼稚園生吵架，產賀甚至搞笑地在手機中就將 MJ 的名字儲存為「咖啡牛奶色的豬」呢！而在節目上被問及 MJ 回到宿舍會不會變得比較安靜，Rocky 說 MJ 就算回到宿舍，也會像是有攝影機在拍一樣嗨，銀優則補充他覺得 MJ 的充電時間很短，常會一整個小時都活力充沛，而只要短暫休息十分鐘後，又可以繼續活蹦亂跳；最後被問到「你怎麼好像永遠不會累」時，他的理由竟然是因為有在吃人參，所以不會感到疲倦呢！

以獨有的正能量成為弟弟們的依靠

JIN JIN 曾說過：「儘管 MJ 哥外表看起來很孩子氣，但其實各方面都很成熟」，MJ 就常藉由自己擅長帶動團隊氣氛的特點，以獨有的正能量替弟弟們打氣：例如在節目上被要求要安慰唱 rap 失誤的 JIN JIN 時，他說：「你今天上台前是不是沒喝水？是不是沒吃飯？」而當 JIN JIN 都給予肯定回

答後，MJ 豪爽地說：「你就是因為這樣才會出錯啊，是因為肚子太餓了，下次好好吃完再上台就行了，加油！」連 JIN JIN 都坦承這招令他真的得到治癒了呢！

而被要求要讓吵架的忙內們和好時，MJ 也笑著對他們說：「我要你們互相抱著對方，然後說『我愛你』！」然而正在氣頭上的弟弟們卻不賞臉，後來他說：「那不然我們三個一起來」，於是強行給兩人大擁抱，並對他們說「我愛你」，以這般特別的方式同時展現大哥的威嚴及溫柔，也難怪節目組會留下「當血糖低時，你需要 MJ」此一名言呢！而 ASTRO 登上綜藝節目時《Hidden Track2》時，MJ 也被主持人 Super Junior 利特大讚笑聲很特別，是電視台製作組最愛的笑聲，就算節目進行中突然冷場，只要聽到這個笑聲，節目也能瞬間變得有趣，利特甚至表示希望能將他的笑聲錄音下來，在自己不開心時放來聽，可見 MJ 的笑聲真的感染力非凡呢！

關於 MJ 的綽號，除了好懂的「M 歐爸」或「M 哥」之外，大家還會習慣在各式單字前面加上 M 去形容他：例如「M 幸

福」、「M 加油」、「MRoha（MJ 加上 AROHA）」與「M 太陽」等。此外，還有因「灰塵」的韓文먼지（meon ji）的 羅馬拼音縮寫剛好也是 MJ，因此他也自出道時便獲得了此一 別名；而「參加號碼 777」，則因他有時心血來潮唱 rap 前， 常會加上這句自我介紹，因此粉絲們也常以此代碼來稱呼他 呢！至於「矮珍明」是韓國粉絲幫他取的綽號，意思是「雖 然身高矮但珍貴的明俊」；最後「MJamie」此一稱號的由來， 則因他於 2020 年 7 月終於一償宿願，順利出演了音樂劇《人 人都在談論 Jamie》的主角，該劇改編自一位熱衷扮女裝的 男子高中生的真實故事，面對社會的性別偏見，以及環境中 所針對他的惡意，努力於自我懷疑的痛苦中掙扎，並活出真 我的感人故事。

成員們與粉絲們心中的忘憂良藥

　　MJ 在節目《Amigo TV》的快問快答環節時，曾被問及 如果自己是經紀公司的老闆，會如何分配成員們的位置，MJ 表示會讓銀優當宣傳部長、讓 JIN JIN 當藝人製作部部長（負

責挖掘及訓練藝人的部門）、讓 Rocky 當練習生的導師、讓產賀當秘書，至於文彬則並沒有特別被指派要當什麼，MJ 只有表示不能讓文彬當經紀人，因為必須要叫醒成員們跑通告時，文彬自己絕對也還在貪睡。不過由此可見身為團內的大哥，MJ 真的不只三不五時搞笑，其實私底下都有仔細關照著弟弟們，並十分明瞭他們各自的優點，可以說這種看似不正經，但其實正經起來令人感動的個性，也是專屬於 MJ 的反差魅力呢！

　　當 ASTRO 某次受訪時，要選和團內的某位成員共渡一天時，JIN JIN 就選擇了 MJ，並解釋：「MJ 哥的個性非常樂觀，讓我覺得『原來人還可以那樣子開朗啊』，所以想要那般無憂無慮地生活一次看看」，MJ 身上就是有種由內而外自然散發的明朗活力，令人只要接觸到他，不僅憂慮不自覺減輕了一半，甚至幸福感還能翻倍，也難怪他在成員們與 AROHA 心中不僅是快樂病毒，更是忘憂良藥呢！

第 **4** 章

JIN JIN 朴真祐

★男友力爆表但動作緩慢的隊長★

✧✧✧ Profile ✧✧✧

藝　　　名：JIN JIN／진진
本　　　名：朴真祐／박진우／Park Jin Woo
生　　　日：1996 年 3 月 15 日
國　　　籍：韓國
故　　　鄉：首爾特別市
　　　　　　（在此出生，但在京畿道高陽市長大）

身　　　高：174cm
體　　　重：63kg
血　　　型：A 型
星　　　座：雙魚座
家　　　人：父母、哥哥
隊內位置：隊長、主 rapper
綽　　　號：倉鼠真、慢速
　　　　　　rapper、斤斤、暖真
　　　　　　真、小狗真真、Jan
　　　　　　Jan、真媽
熱門ＣＰ：大哥 line
　　　　　　（JIN JIN x MJ）

【綜合能力評比】
歌唱能力：★★★☆☆
舞蹈能力：★★★★☆
Rap 能力：★★★★★
綜藝能力：★★★☆☆
撒嬌能力：★★★★☆
男 友 力：★★★★★

以鼓手起家卻莫名成為舞者

　　ASTRO 的隊長 JIN JIN 儘管當初是在首爾出生，但成長的故鄉為離首爾有段距離，但仍人多熱鬧的京畿道高陽市。JIN JIN 自幼就對音樂感興趣，因此從小三開始學習爵士鼓，也在節慶活動上表演過，出道後還曾應節目要求，打過節目組提供的玩具小鼓，儘管當時背景音樂放的是他們的主打歌「Baby」，但卻配合節拍演奏得有模有樣，看得出實力健在呢！而關於舞蹈方面，JIN JIN 則是自國二開始接觸，十六歲至出道前皆與名為 Body&Soul 的舞團一同活動，值得一提的是，GOT7 的有謙當初也是在此舞團學舞及練舞，且兩人的 House 功力皆相當出色呢！而其後 JIN JIN 更透過優異的舞蹈與音樂能力，考上翰林藝術高中全科別的榜首，最終熱愛舞蹈的他則選擇念了實用舞蹈科呢！

藝名竟然是來自網路漫畫的汪星人

　　國中 JIN JIN 成為練習生後，除了原本擅長的舞蹈外，也認真磨練了饒舌與歌唱技巧，歷經數年的刻苦練習後，總算於 2016 年作為 ASTRO 的隊長及 rapper 出道。當初有許多粉絲好奇為何 JIN JIN 比 MJ 小兩歲卻是隊長，但現今偶像團體中，早已沒有由年紀最大的成員當隊長的定律外，加上 MJ 比大家都晚進公司，其他成員早就習慣 JIN JIN 是大哥兼隊長，JIN JIN 也習慣照顧大家了，因此後來即使 MJ 與 ASTRO 的其他成員會合，但公司與成員們仍決定由 JIN JIN 來擔任隊長哦！

　　至於 JIN JIN 此一藝名的由來，除了源自本名朴真祐的「真」（韓文發音為 JIN）之外，也因某天文彬在看網路漫畫《Jin Jin Doli Evolution》時，發現 JIN JIN 長得很像故事中的主角「Jin Jin」——一隻聰明且會講人話的珍島犬（韓國的國犬，是來自全羅南道珍島郡的韓國特有犬），因此便將 JIN JIN 取為他的綽號，正好公司也認為適合，便一舉躍

升為正式的藝名了呢！JIN JIN 除了被認為長得像狗以外，也有不少粉絲認為他長得像倉鼠、烏龜或是食蟻獸，因此成員或粉絲們提到這些動物時，常會忍不往看向 JIN JIN，JIN JIN 也會配合地模仿起那些動物。特別是 JIN JIN 吃東西時，鼓鼓的臉頰看起來特別像倉鼠，也因此他又有著「倉鼠真」此一綽號呢！

全心替成員們犧牲奉獻的隊長

作為 ASTRO 的隊長，JIN JIN 公認是脾氣最好的成員，他平時很少碎碎唸，但如果唸了，就是代表該成員真的有犯錯的地方。此外，儘管他是團內身高最矮的成員，但每次被團內最高的產賀開身高的玩笑也不會生氣，甚至還會為了營造身高差，於情境劇中配合出演女主角呢！不過 JIN JIN 偶爾也因個性實在太善良了，會被串通好的成員們騙，然而發現自己被騙時，他不僅不會發怒，反而還會笑著包容，真的是無比溫柔呢！

　　平時 JIN JIN 替成員們著想的模樣真的隨處可見：當有糖果掉到地上時，他會把手上乾淨的糖果讓給弟弟，自己撿掉在地上的糖果來吃；當 Rocky 編舞遇到瓶頸時，他會熱心地給予建議；當團體一起上綜藝節目時，他總會把麥克風一直放在嘴邊，當被問及是否有話想說時，他表示因常需要在成員們詞不達意時幫忙解釋，同時也是怕他們因冗長的錄影偶爾會分神，所以常準備好要幫忙給予節目反應，真的十分貼心呢！而在實境節目《ASTRO PROJECT：A.SI.A》中，他們需要分組互拿攝影機拍隊友，當他看見累到睡著的銀優時，即使對方當下聽不見，但他仍溫柔地邊拍攝，邊向銀優訴說他的擔憂與歉意，同時也很感謝銀優獨自跑這麼多通告，讓大家更認識 ASTRO，真的是位可靠又細心的隊長呢！

個性細膩又溫柔善良的理想男友

　　也因個性既細膩又感性，JIN JIN 常於頒獎典禮或演唱會上落下男兒淚，2017 年亞洲明星盛典的前兩天，不巧 JIN JIN 的奶奶過世了，因此他在致詞時提到奶奶忍不住掉淚，

每逢演唱會或得到音樂節目冠軍時，也都會馬上哭成淚人兒，令成員與粉絲們相當心疼，甚至有不少 AROHA 表示，無論看著他笑或是看著他哭，都會被激發母性，想直接跳過「姊姊粉」而當他的「媽媽粉」呢！

　　心胸寬大的 JIN JIN 不僅常請成員們吃飯，也不吝於借錢給成員們，像文彬曾爆料過他自己以前沒錢時就會找 JIN JIN 借，JIN JIN 還因此在節目《The Show #Fan PD》中，當選「三十年後若需要錢的話，最會大方借錢的成員」，以及「最會對女友全心付出的成員」呢！而於同節目中，被問及最想介紹給妹妹的成員是誰時，JIN JIN 也高票當選，銀優表示：「雖然我沒有妹妹，但 JIN JIN 哥既善良又體貼，感覺會將對方優先於自己」，而團內唯一有妹妹的文彬則說道：「因為 JIN JIN 哥很會聽別人說話，而且溫柔又親切，我覺得應該很適合」，JIN JIN 集眾多優點於一身，也難怪是團內最受愛戴的成員呢！

讓歌迷產生男友錯覺的寵粉達人

　　除了擅長照顧成員們之外，JIN JIN 也是寵粉達人呢！他總把握每個與歌迷互動的機會，就算是進出電視台的短短一瞬間，都不忘看向粉絲們的鏡頭、認真與粉絲們打招呼。像 2016 年他曾在印尼見面會現場，偽裝成工作人員去粉絲們等待入場的大廳拍攝，儘管短短三十秒就被粉絲們認出，但他還是很開心可以近距離靠近粉絲；又例如 JIN JIN 某次去錄影前，因在外面跟粉絲打招呼打太久，害先進去電視台的經紀人還特別跑出來叫他，甚至直到被保全人員拉進去，才終於肯善罷甘休呢！

　　此外 JIN JIN 在簽名會上不只會關注前排的粉絲，也總不忘照顧後排的歌迷，如果有粉絲拿著他的應援板，JIN JIN 不只會大略瞥一下，而是會以肯定的眼神仔細盯著粉絲看，讓對方明確知道「對，我在看你哦！」多次使 AROHA 們忍不住因太害羞而下意識避開視線呢！ JIN JIN 還曾親自設計貼紙並包糖果給粉絲，讓粉絲們十分感動；而當 ASTRO 進行

隨身包包檢查時，粉絲們更眼尖發現 JIN JIN 的包包內放有印了「AROHA POWER CAPSULE」的維他命藥盒，他對粉絲們的疼惜之情真的無所不在呢！

如樹獺般悠悠哉哉的慢速 rapper

　　如果說起 ASTRO 的時尚擔當是誰，相信歌迷們都會說是 JIN JIN，他儘管身高不高，但卻相當明白自己適合的服裝風格，曾被選為是最時尚的成員，他私下也很喜歡蒐集香水，之前成員們發現他光一個包包裡就放了高達四瓶香水呢！不過世界上當然不存在完美的人，JIN JIN 也有幾個只屬於他的可愛缺點，像他最常被成員們嫌棄的，莫過於動作慢這一點了！JIN JIN 不只平時吃飯速度很慢，例如當大家都已經抵達練習室時，JIN JIN 才剛從宿舍出發；當大家要在節目上輪流玩一分鐘快問快答遊戲，輪到 JIN JIN 回答時，成員們馬上說因 JIN JIN 動作太慢了，只要給他出一題就好了呢！

　　而在團綜《OK！準備完畢》第一集中，大家明明都被

告知了只有前四快的成員才有車能搭，但 JIN JIN 仍慢吞吞
地離開宿舍，最後只好和倒數第二慢的產賀一起搭地鐵去集
合場地。因此他也有著「慢速 rapper」的這個綽號，甚至被
粉絲笑說人生中唯二不慢的時候，大概只有跳舞以及唱 rap
的時候呢！

不過因動作慢得太出名，之前綜藝節目《週刊偶像》特
別替他準備了以卡片搭配食物進行的速度遊戲，每個人輪流
翻出印有海苔、小番茄、香蕉與雞腿的牌，每張牌上出現的
食物種類與數量皆不同，只要眾人翻出的牌面上同時出現五
個同款食物，第一個發現的人即可拿起該食物享用。本來一
直是反應迅速的 MJ 及產賀佔上風，沒想到最後 JIN JIN 竟
然跌破眾人眼鏡奪得冠軍，證明他認真起來其實一點也不慢
呢！

私下有著健忘又愛撒嬌的本性

此外，與隊長穩重的態度相反，JIN JIN 其實很常忘東忘

西，2016 年 ASTRO 為了音樂節目《Show Champion》的
海外特輯，飛往菲律賓馬尼拉時，他竟然在登機前弄丟機票，
好在後來被機場工作人員撿到，才在千鈞一髮之際搭上飛機
呢！且 JIN JIN 只要被稱讚就會很開心，也很喜歡於節目中
獲得個人鏡頭，更能毫不羞赧地撒嬌，意外有許多孩子氣的
一面呢！像他剛出道那陣子很喜歡在拍攝花絮時，拿著自己
正在吃的東西餵食鏡頭，他大概是覺得這樣粉絲們能獲得被
餵食的女友視角，但 Rocky 就曾看不下去，對哥哥潑冷水說：
「它不會吃啦！那是攝影機啊！」

　　而被問及為什麼這麼擅長撒嬌時，JIN JIN 解釋與其說那
是撒嬌，倒不如說是他希望能跟大家更親近，不希望因為自
己是哥哥，就得隨時表現出沉穩的樣子，因此私下偶爾會特
意展現較幼稚的一面。事實上隊長既要領導管理成員們，又
得維繫好與成員們的關係，因此真的需要在言行舉止中思考
眾多細節、時常反省，以維持中庸之道。看 ASTRO 私下也總
能如此和樂融融、互開玩笑的樣子，就能證明 JIN JIN 這點
真的是做得十分優秀，也難怪能自信滿滿地說出「我比成員
們自己都還要了解他們」這番話來呢！

談起 JIN JIN 的綽號，大多十分好懂，像是自韓文發音延伸而來的「斤斤」，或因為是暖男而被縮寫的「暖真真」，而「小狗真真」這個別名除了因 JIN JIN 長得像狗、也很喜歡狗以外，也是因為小狗的韓文是강아지（kang a ji），剛好最後一個字可以跟 JIN JIN 合併為「강아진진（kang a jin jin）」，因此就被稱為「小狗真真」啦！而「JAN JAN」則是因為出道初期 ASTRO 上綜藝節目《週刊偶像》時，主持人不小心把名牌上的 JIN JIN（진진）看成了 JAN JAN（잔잔），便就此成為搞笑的別名了呢！最後「真媽」則是因為他實在是把成員們照顧得太好了，大家會有種被媽媽疼愛的錯覺，因此就被稱為「真媽」囉！

渴望成為粉絲們成長路上的光芒

其實甫出道之際，JIN JIN 曾參加過饒舌節目《Show Me The Money》第五季，但因表現不如預期，節目播出時沒什麼份量，但也因此他才能化悲憤為力量，於接下來的活動中努力精進自己的饒舌功力，也更專注投入 rap 詞的創

作，就算是拍攝或活動間的花絮，也總不忘把握時間寫詞。
而 2018 年他與因同節目聲名大噪的饒舌歌手 SUPERBEE 與
myunDo 合作，以「Like A King」一曲，大力證明了他突飛
猛進的 rap 實力！

　　JIN JIN 曾於出道時分享過他的座右銘：「微笑的話就能
迎來幸福」、「如果不能避開的話，那就享受吧！」他也曾
於節目中說過：「以前如果說自己很累的話，媽媽不會安慰
我，反而會罵我，以前我曾因無法理解而誤入歧途，但現在
成人後才了解媽媽的意思，所以真的很感謝媽媽，我愛妳」，
相信媽媽肯定早就看見了兒子的天賦，並相信持續砥礪琢磨
後，總有一天必能發光發亮，因此不希望兒子早早放棄演藝
之路，才忍著心疼說了狠話吧！

　　後來 JIN JIN 被 AROHA 發現身上多了兩個刺青：右鎖
骨下方刺著一頂王冠，而王冠中則有一隻獅子，被粉絲推測
應該是為了紀念「Like A King」這首歌；而左肋骨上則刺
著一段英文：「Don't chase money, make money chase
you. Treat myself well to treat others well. Play with the

process. Always be humble.（別去追逐金錢，要讓金錢來追逐你。先對自己好，才能對別人也好。享受過程。永保謙虛。）」據說這些是媽媽平時對他說過的話，得以窺見他真的相當孝順，也懷有謙遜知足的人生觀呢！如同 JIN JIN 期盼能成為歌迷們的光芒，而為粉絲們親自作詞作曲了「Lights On」這首歌一般，相信有他照亮大家前方的路，ASTRO 與 AROHA 的未來肯定能璀璨無邊呢！

第 5 章

銀優

★十項全能但偶爾會脫線的男神★

Profile

藝　　名：車銀優／차은우／Cha Eun Woo
本　　名：李東敏／이동민／Lee Dong Min
生　　日：1997 年 3 月 30 日
國　　籍：韓國
故　　鄉：京畿道軍浦市
身　　高：183cm
體　　重：73kg
血　　型：B 型
星　　座：牡羊座
家　　人：父母、弟弟
隊內位置：副唱
綽　　號：撕漫男、臉蛋天才、
　　　　　女心守護者、早晨
　　　　　時鐘、ROHA 守護、
　　　　　車 PhaGo、白 T 男、
　　　　　東九、白色小貓、車
　　　　　DoomChit
熱門ＣＰ：肥皂（文彬 x 銀優）、
　　　　　雨傘（銀優 x 產賀）

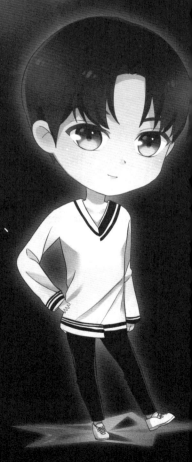

【綜合能力評比】
歌唱能力：★★★☆☆
舞蹈能力：★★☆☆☆
Rap 能力：★★☆☆☆
綜藝能力：★★★☆☆
撒嬌能力：★★★★☆
黑洞能力：★★★★★

從小就是文武雙全的花美男資優生

擔任 ASTRO 門面的銀優於 1997 年 3 月 30 日出生於京畿道軍浦市，銀優有個小兩歲的弟弟，他從小就與弟弟感情很好，那時常騎單車載著弟弟到處跑呢！而銀優自幼稚園時期就充滿朝氣，表演時也不會怯場，擅長運動的他，小學時就曾當過代表軍浦市的籃球選手，而國中時曾擔任足球社社長，也因他唸的國中是以體育出名的學校，自然有不少好手聚集其中，然而銀優卻是個中翹楚，真的非常厲害呢！

然而銀優的優秀之處還不僅止於體能方面，他國中曾拿過全校第三名，並擔任學生會長，且因小四時曾去菲律賓遊學過四個月，所以也十分擅長英文，曾參加過英文演講比賽呢！除此之外，寫生、作文、數學與辯論等比賽也都是他曾出戰的項目，可以說是十項全能呢！銀優曾提過最喜歡的科目是數學與社會，而由於他那時的夢想是考進首爾大學，然後當醫生或法官，為此他從週一到週日，每天放學後都上不同的補習班，直到晚上十一點才回家，他說自己那時簡直是住在補習街呢！

　　銀優國三的班導師也曾提及銀優在校時，就因長相帥氣又品學兼優，不僅成為不少女生心儀的對象，也深受男生歡迎。值得一提的是，該位班導師同時也有教國一的課，他當初曾因一年級某班學生實在太吵，所以請銀優在筆上寫了名字的縮寫，然後到該班級上課前，跟全班宣布如果大家安靜聽課的話，就把銀優的簽名筆送他們，結果後來全班都變得超安靜，足以見識銀優有多受學弟妹們愛戴呢！

竟連補習班老師都勸他翹課參加選秀

　　銀優從小就學習鋼琴、長笛與單簧管，並多次參加音樂比賽，後來自然而然接觸到了流行音樂，他十分憧憬東方神起、BEAST 和 INFINITE，而國三校慶中也與朋友們一起跳了東方神起的「Catch Me」和 INFINITE 的「Paradise」，之後於上廁所的途中被星探邀請參加面試，儘管他一開始拒絕了，但在星探與父母細談之後被說服。然而因 Fantagio 公司給的試鏡時間是禮拜天的下午五點，當天銀優要上長達十二小時的物理補習班，銀優本來想說與上課時間撞期，還是不

要去試鏡比較好，但後來得知此事的物理老師也勸他去參加，並請他去完再回來繼續上課就好，他才恭敬不如從命。後因銀優面試時被要求唱歌，但他平常也沒有在聽什麼歌，唯一知道歌詞的就是 2AM 的「I Was Wrong」，所以就透過這首歌合格，正式成為練習生呢！

令模範生初次碰壁的艱辛練習生涯

後來銀優展開了四年的練習生涯，高中也轉學至翰林藝術高中演藝科。儘管成為練習生聽起來似乎光鮮亮麗，但銀優曾說過他在學校讀書時一向都是受到稱讚居多，然而自從進公司受訓後，卻每天都被嫌棄不會唱歌跳舞，為此他也渡過一段以淚洗面的苦日子。幸好後來在成員們的鼓勵，以及銀優個人的發憤努力下，於歌舞上逐漸進步，而公司自然也沒忘記讓他發揮外貌的優勢，除了讓他學習演技之餘，也幫他爭取進軍戲劇圈的機會，因此銀優於高二時出演了電影《噗通噗通我的人生》，飾演男女主角姜棟元與宋慧喬的兒子，令許多人注目到這顆明日之星呢！

繼宋仲基後成為新一代成均館校草

　　高中畢業後，銀優透過獨立招生考進了名校成均館大學，他同時也於 2016 年升上大一之時，作為 ASTRO 的成員出道，成為繼演藝圈大前輩宋仲基後的新一代成均館校草！雖然甫出道沒有太多時間至學校上課，但仍有不少粉絲會去成均館大學閒晃，以期盼能偶遇銀優本人。一般韓國大學為了熱鬧，校慶時校區四處都會掛各式來自店家、科系或學生個人的橫幅，而成均館大學校慶時還有學生特別掛了「回去吧，這邊沒有車銀優」的橫幅，以告誡因銀優而前來的粉絲們，結果實際有去參加校慶的銀優，還特別於該橫幅前拍照留念呢！因此隔年校慶時又多了「請也來我的橫幅前拍照」、「車銀優，你是擁有臉蛋、知識與人品的男人，但你是無法擁有我的」，諸如此類趣味橫生的橫幅，而 AROHA 們也紛紛將參加成均館大學校慶排入追星行程之中呢！

　　銀優於出道之後，以前跟他同班過、或親朋好友中有人跟他同班過的網友們，開始上網分享銀優當年有多帥、在學

校有多紅、名聲有多棒等各類軼事，證明「撕漫男」與「臉蛋天才」等各類讚美他外貌的形容真的不是空穴來風，且歷經眾人爆料後，卻絲毫沒有被挖到一絲黑料，代表他的人品真的是有口皆碑呢！不過其中最受網友認同的莫過於這句話了──「本來只是我一個人知道的李東敏，現在竟成了萬人的車銀優」，感嘆原本只屬於自己青春回憶中的鄰家學長，竟搖身一變成為國民初戀的人可不是普通地多，也難怪會被大家稱為是「女心守護者」呢！

貴為「臉蛋天才」卻毫無偶像包袱

外貌出眾的銀優不只被粉絲喻為是「統一飯圈審美觀的男人」，還是各大女團的首位警戒對象，因銀優實在漂亮到連女團成員們也會自慚形穢，網路上曾有不少女團與銀優的合照下方出現「車銀優和女團成員一起拍照，竟然車銀優還比較漂亮」之類的評論，因此每當女團成員們與銀優一起拍照時，她們都會深感負擔，甚至銀優為了拍攝旅遊節目《越線的傢伙們》至法國時，還曾被義大利男生搭訕並要求合照，

可見他的美貌真的是不分國界備受認可的呢！

　　或許許多人會猜這樣的銀優肯定有不少偶像包袱，然而私底下的銀優卻毫不畏懼扮醜或搞怪，跟成員玩在一起時也非常活潑：他曾在高音對決時，為了飆出最高音而露出不堪的表情；也曾在必須將麥克風遞給成員時，故意把麥克風放在屁股口袋讓成員們拿；他會趁去印尼公演、跟 JIN JIN 在飯店同寢時，刻意跟他說平輩之間才能講的半語「呀（야／ya，類似中文的『喂』）」，再解釋他其實是在練習印尼文的「是」；在綜藝節目《Hidden Track2》中，他還慫恿 MJ 在 Rocky 好不容易能得到特寫鏡頭時，故意去搶鏡搗蛋。每當與成員們在一起時，銀優男孩般淘氣的一面總是展露無疑呢！

將認真向學的優點完整體現於工作上

　　熱心向學的銀優自出道後也仍保有他的勤學習慣，他高中時的第二外語修的是中文，因此 ASTRO 至華語圈國家巡演前，也不忘練習以前學過的中文。當換成去日本開見面會時，

他也特地下載了十堂網路課程自學。此外 2016 年銀優登上《叢林的法則》及《Happy Together》之前，就曾事先調查了所有主持人與嘉賓的資料，他認真又詳盡的筆記獲得出演者們的大力讚賞，他說因為還不適應綜藝節目會很擔心，但只要做過仔細的調查之後，就能卸下心中的大石。銀優甚至於拍攝學英文的節目《朴娜勒的 Stuview》之前，也特地將事前調查的筆記改成以英文撰寫，用心程度真的堪比準備考試呢！

而乖寶寶銀優也有令人莞爾的地方，當他被問及學生時代是否有遺憾的事情，他竟然回答那時沒嘗試過離家出走而感到後悔，還解釋自己唯一做過類似的事，就是瞞著父母去看深夜電影，但儘管是深夜電影，看的也只不過是普遍級的《變形金剛》，令不少姊姊飯直呼可愛呢！

靠著遊戲運氣換來的外貌與才華

不過老天爺是公平的，大概是由於銀優已經擁有太多的天賦，因此相對地運氣總是不太好，不僅與成員們玩遊戲

總是輸家，需要接受懲罰，像某次現場直播中他不小心跳錯
「Breathless」的舞後，更是被成員們持續笑了一整個宣傳
期呢！銀優對此雖然偶爾也會反抗，但畢竟他本來就是溫文
儒雅的紳士，攻擊效果實在弱到連弟弟們都能騎到他頭上。
不過不知道是否大家看他可憐故意放水，銀優偶爾也會有佔
上風的時候：例如音樂節目《Show Champion》花絮的謊
言對決中，銀優就曾經贏過 MJ；而銀優與忙內產賀一起玩時，
也不會如同平時一般沉穩，而是與老么一起犯蠢賣萌，像某
次直播中，銀優發現產賀沒看自己主持的《音樂中心》時，
他就曾纏著產賀要在臉頰上親親後才願意放過他呢！

實為隊內的隱藏版搞笑黑洞

　　根據隊友們的爆料，大家都以為銀優是完美男人，但其
實銀優在團內是黑洞擔當，常會有莫名搞笑的瞬間：例如銀
優很常講夢話，且會邊睡邊跟別人聊天，室友文彬甚至說他
睡到一半醒來時，曾聽過銀優邊睡邊發出笑聲；此外，銀優
也超愛吃披薩，甚至說過感冒時不是吃粥，而是要吃披薩，

因為他認為披薩是感冒時的養身食品呢！另外，ASTRO 第二張專輯中的「北極星」有一句銀優的獨白「要跟我一起走嗎？」而 JIN JIN 有陣子見到銀優就很愛模仿他的腔調，並複誦這句話調侃他呢！

之前銀優參加《叢林的法則》拍攝時，跟少女時代的俞利學了撒嬌歌，而以 JIN JIN 為首的成員們也很愛故意在他面前，邊唱這首歌邊模仿那些撒嬌動作來「關愛」他。而每當束手無策時，銀優就會跟大哥 MJ 打小報告，因為 MJ 是唯一比隊長 JIN JIN 大的成員，因此 JIN JIN 每每被 MJ 罵時才會消停些，銀優甚至還會在一旁慫恿 MJ 說：「多罵一點！多罵一點！」真的光看外表難以想像銀優也會有如此稚氣的一面呢！

儘管自己行程滿檔仍不忘照顧成員

除了私下與成員們打鬧時，銀優大部分的時間都仍相當疼愛成員們：像他平時是宿舍中的 morning call 擔當，每天早上第一個聽到經紀人的聲音後，會再慢慢叫其他成員起床，

因此他又被稱為「早晨時鐘」；當天氣熱時，銀優也會主動買冰給弟弟們吃；由於身高較高的關係，銀優在團體問候時，一發現站在自己身後的 Rocky，馬上就把 Rocky 拉到自己面前，以讓他能順利入鏡。

之前上綜藝節目《認識的哥哥》時，他曾提過用電話號碼算過八字，當被主持人問到是否有什麼煩惱時，銀優回答是希望 ASTRO 能變得更好；銀優常因自己行程比較多而對成員們感到抱歉。當他得最佳新人演員獎項時沒有掉淚，但在 ASTRO 得獎時卻總藏不住眼淚。銀優曾說過就算他因繁忙的工作很晚才回到宿舍，但當他看見還沒睡的 Rocky 還在客廳等他時，真的覺得非常開心又感動呢！

跟粉絲睡前聊天總超過十分鐘的暖男

除了對成員們十分體貼外，銀優對粉絲們也總以真心相待：無論日程有多忙，他都不會忘記要抽空進行直播，就算時間已經很晚了，也會使用只有語音而無畫面的特殊功能，

與粉絲們進行睡前聊天，而且雖然銀優每次都在標題寫上「Just one 10 minutes」，但每次都會不小心講超過十分鐘；他甚至還曾自己進行過躺放（躺著進行的直播節目），以高三為主題，將自己當年備考的經驗大方分享給大家。他曾對歌迷們說過：「每次感受到你們給我們的愛，都會讓我覺得我們付出的還不足以報答你們，因此即使很辛苦、生病了，或是感到很疲憊，也只想著得要繼續努力才行」，而銀優自創的「ROHA 守護」這個別名，則是代表他要守護 AROHA們的決心，令人感嘆粉絲們在銀優心中真的備受重視呢！

無論何時不忘初心與知足惜福的態度

談到銀優的綽號，「車 PhaGo」是車銀優加上圍棋機器人 AlPhaGo 的縮寫，因銀優常於拍攝節目前詳細調查節目的型態、主持人，以及嘉賓的所有資料，因此就被韓國粉絲賦予了此一別名；「白 T 男」則是因「Breathless」宣傳期中，銀優常穿白色的 T 恤，當時尚未認識銀優的別家粉絲，或是剛好看到電視的路人，都十分好奇他是誰，因此就會搜

尋「Breathless　白 T 男」或是「ASTRO　白 T 男」，因此後來這就成為銀優的綽號啦！

而東九（동구／dong gu）則是由銀優的本名東敏（동민／Dong Min），加上《蠟筆小新》中留著鼻涕的角色「阿呆」的韓文맹구（maeng gu）合併而來的單字，因銀優私下常會露出蠢萌的一面，所以粉絲們會特別將那時的銀優稱為「東九」，而當他從帥氣的姿態突然脫線時，則被稱為是「由車銀優轉為東九的瞬間」；至於「白色小貓」是他於《我的 ID 是江南美人》中，飾演的男主角都慶錫的綽號；車 DoomChit 則是某次銀優在《M!Countdown》上跳錯舞，他那時慌張的樣子被歌迷們說很像 Doo doom chit（두둠칫）這個表情符號，因此就將車銀優與 Doo doom chit 合併為「車 DoomChit」啦！

儘管當初有不少人被銀優卓越的外貌或出色的演技而吸引，不過只要深入了解就會明白，他不只是演員車銀優，更是 ASTRO 的副唱車銀優，對他來說團隊比任何事物都來得重要，ASTRO 除了是給予他歸屬感的家，跟著團員們一同唱

歌跳舞也是他一切的原點。銀優自學生時代就盡力把握每項天賦、勤於學習與反覆訓練，並勇於接受各種比賽或挑戰，也因此才締造出了文武雙全的非凡表現，而他於成為練習生後，更是貫徹了對任何事都努力不懈的態度，使歌舞、演技和綜藝方面皆能日新月異。儘管也曾於途中歷經挫折、對自己失望，但如同銀優的座右銘「懂得感謝已擁有的事物，才能得到幸福」一般，銀優從未忘記老天爺及父母已給予他足夠的恩惠，也不忘感激能讓他有今天的粉絲們，也因此他才能一次次戰勝低潮、再度振作，並將他所擁有的幸福分享給 AROHA 們呢！

第6章

文彬

★台上霸氣台下軟萌的反差男★

✦✦ Profile ✦✦

本　　　名：文彬／문빈／Moon Bin
生　　　日：1998 年 1 月 26 日
國　　　籍：韓國
故　　　鄉：忠清北道清州市
身　　　高：181cm
體　　　重：68kg
血　　　型：B 型
星　　　座：水瓶座
家　　　人：父母、妹妹、貓咪 Roa
隊內位置：副唱、領舞
綽　　　號：文董事、祖先、文初丁、文飯、運動傳教士、
　　　　　　彬尼、萌貓狗、後腦杓鑑定師、最後男
熱門ＣＰ：肥皂（文彬 x 銀優）、
　　　　　　竹馬 line（文彬 x
　　　　　　Rocky）

【綜合能力評比】
歌唱能力：★★★★☆
舞蹈能力：★★★★★
Rap 能力：★★★★☆
綜藝能力：★★★★☆
撒嬌能力：★★★☆☆
破音能力：★★★★★

小學時代就是人氣爆表的超級童星

　　團內能歌擅舞還會 rap 的文彬，家鄉是忠清北道清州市。當初文彬媽媽曾做過兩個胎夢，一個是夢到她騎著海豚，另一個是她在山上摘了一籃的梨子，對照現在如此活潑又多才多藝的文彬，果然夢境其來有自呢！文彬從小就被星探相中，自七歲開始擔任童裝模特兒，九歲時因出演東方神起「氣球」的 MV，飾演了 U-KNOW 允浩的小時候，隔年還與東方神起一同登上當時的熱門節目《Star King》。據當時他於節目上的發言，他小學情人節就收到了十九個巧克力，更有高達 9000 名的粉絲後援會，簡直是孩子界的人氣王呢！

　　文彬成為童星後逐漸對藝人一職心生嚮往，便於小學五年級時到 Fantagio 公司試鏡。由於那時文彬還不太會唱歌跳舞，所以透過自己最擅長的模特兒拍照姿勢一舉合格，後於十一歲時飾演了《流星花園》金汎的童年時期，又吸引到了一大票姊姊粉與媽媽粉呢！因小小年紀就開始了練習生活，文彬的學生時代幾乎都在練習室中渡過，他還與 ZE:A 的光熙

上過同樣的舞蹈教室，當時來接兒子的文彬媽媽曾請光熙吃飯，而後來文彬也於光熙主持的《週刊偶像》中與當年的哥哥相見歡呢！

七年練習生涯漫長到成為公司的活化石

　　儘管文彬於漫長練習生涯中，也曾迷惘自己是否適合這條路，但實際站上舞台後，他深深體會到了表演的魅力，因此每次徬徨後，總能再次下定決心朝歌手之路邁進。不過，也因他每天放學後都會在公司訓練至深夜，一旦習慣這樣的作息後，文彬對白天學校的課程逐漸感到難以負荷，因此常忍不住在學校打瞌睡，他的高中同學就曾爆料過文彬除了體育課之外都在睡覺，文彬媽媽還曾因此打電話到專門解決民眾煩惱的節目《大國民脫口秀：你好》，詢問兒子不愛講話又總愛睡覺要怎麼辦呢！而不知不覺在公司受訓的時間越拉越長，幸好文彬透過堅韌的意志力撐下來，耐心精進唱功與舞技，最終在 2016 年被選為 ASTRO 的成員出道，成為團內綜合實力最高的成員呢！

　　值得一提的是，由於文彬在公司練習了七年才出道，與 Rocky 並列為練習時間最長的成員，轉眼間當初他進公司時認識的許多工作人員都已離職，後來文彬發現自己成為了全公司最資深的員工，甚至被粉絲取名為「文董事」、「祖先」，簡直是 Fantagio 公司的活化石呢！而實際當了歌手後，文彬也切身感受到與粉絲互動的快樂，對現在的他而言，除了將自己擅長的事物好好表現外，更期待當自己在台上演出時，能看到因自己的表演而開心的人，這讓他感到幸福又滿足呢！順帶一提文彬的妹妹也跟隨哥哥的腳步，打算進軍演藝圈，她曾於 YG 公司練習七年，之前曾上過女性饒舌節目《Unpretty Rapstar》，也難怪文彬的 rap 實力不容小覷呢！而儘管妹妹目前尚未出道，但率先於演藝圈打拚的文彬常會給予妹妹練習與表演上的意見，他也很高興現在的自己終於比較有哥哥風範了呢！

愛吃愛睡又愛鬧成員的「文初丁」

　　文彬的高中同學曾說過雖然文彬在班上較安靜，但既愛

開玩笑又脾氣好，從沒看過他生氣，他轉學時幾乎全班女生都哭了呢！儘管個性較慢熟，但是文彬一旦與人熟起來，便會推心置腹，甚至主動與別人打鬧；像文彬某次曾在後台化妝時，突然問銀優一加一等於什麼，銀優說不知道，結果文彬以雙手手指比出「1」後，伸手戳了銀優的背；當某次拍攝JIN JIN對文彬解釋如何擺出好看的表情時，文彬不僅完全沒在聽，還在一旁不停東張西望，害JIN JIN說好像家裡養了一隻狗；當ASTRO初次去日本辦見面會時，文彬晚上還遊說跟他住飯店同房間的產賀，一起背著經紀人偷跑去便利商店買零食呢！

某天文彬拿著攝影機以極近的距離拍MJ時，MJ不停把他推開，結果文彬竟裝卡通人物的聲音說：「這哥哥欺負我，我要跟爸爸告狀！」然後一人分飾兩角，自己入鏡扮演爸爸，叫MJ認真一點，接著再度於出鏡後以特寫畫面煩MJ，被MJ推開後繼續以卡通人物的聲音裝哭，且當背景音樂播到自己的歌聲時，又分飾兩角自問自答：「這是誰的聲音啊？好帥氣」、「那是我啊！」接著不忘老王賣瓜：「不愧是你！」也難怪會被粉絲們賦予「文初丁（初丁為초딩／cho ding，

韓文的小學生）」這個綽號呢！

　　除了愛跟成員們惡作劇之外，文彬也於出道後延續了貪睡的習性，甚至還有過之而無不及，室友銀優就曾表示每天叫他起床起碼要花半小時至一小時，而且文彬不只搭車會睡覺，就連他們出道前搭公車或地鐵時，文彬也能站著睡。甚至當銀優某次被問及近期什麼事情讓他感動時，他就曾提過因那陣子文彬比較早起床，因而讓他大受感動呢！

　　此外，擁有「文飯」此一綽號的文彬也是團內的大食怪，他最愛的食物就是飯跟肉。某次當文彬問 MJ 為什麼每次都把食物藏起來時，MJ 回答：「因為你每次都會偷吃別人的食物啊！」文彬卻說：「我們之間哪有分你的我的啊！」MJ 憤而反駁：「如果我不藏起來的話，你都會拿去吃掉啊！」文彬卻裝可憐說：「我不是每次都吃大家吃剩的嗎？」最終達不成共識的他們，決定從當下起再也不要跟對方講話，被粉絲們笑說根本是小學生鬥嘴呢！

運動神經出色到席捲偶運會各大獎項

　　儘管文彬貪睡又貪吃，但因他的習慣是靠先吃東西再運動來紓壓，所以不僅體重維持得當，甚至還是團內身材最好的成員，更曾登上世界知名男性雜誌《Men's Health》的韓國版封面，以當時二十歲的芳齡，創下歷屆最年輕封面人物的紀錄呢！且文彬自學生時代就很擅長體育，他喜歡所有類型的運動，特別喜歡游泳。出道後文彬也曾於偶運會上大顯身手，於 2017 年參加男子田徑 60 公尺比賽首獲銀牌，並於 2018 年及 2019 年偶運會中，擔任 400 公尺接力的最後一棒，讓 ASTRO 連奪兩面金牌，2019 年偶運會中更於男子摔角項目中榮獲金牌，並於足球 PK 大戰中也將金牌納入囊中，真的是體育全能呢！

　　文彬除了自身熱愛運動外，也常勸成員們一起健身，因而被大家稱為「運動傳教士」或「魔鬼教練」呢！此外，產賀本來是騎到哥哥們頭上的「上天忙內」，但文彬卻是產賀在團內唯一會害怕的人，產賀曾抱怨過：「雖然文彬哥你只

是輕輕地打我,但是我很痛」,這件事甚至還被粉絲打趣地推測,文彬或許就是為了整治四處作威作福的忙內,才苦練出一身肌肉的,也難怪文彬會被 AROHA 們稱為「團霸(團內霸主)」呢!

講話常不小心破音的搞笑版文藝青年

文彬擁有感性豐沛的性格,喜歡看電影、網路漫畫、讀書與旅行,也相當熱愛拍照,還常在網路上分享自己寫的詩或是拍攝的照片。而對待日常都如此認真了,文彬對待藝人一職更是敬業,不僅跑通告前會做想像訓練到會出汗的程度,上了台也會將私下如孩子般愛耍賴的個性收起來,展現最帥氣逼人的一面。2019 年文彬拍攝電視劇《十八歲的瞬間》時,因飾演的角色是籃球隊的選手,不太擅長籃球的他特別跑去詢問導演,導演說打球的場面會用剪輯的方式,要他不用太擔心,但文彬還是認真請銀優與 JIN JIN 一起幫忙練球後再去拍攝。

此外，文彬儘管唱功相當穩定，但平時講話卻總會不小心破音，他曾解釋是因從小就開始練唱，但後來遇到變聲期，無法適應突然變低的聲音，因此產生以假聲講話的習慣，尖叫或大聲說話時就常出現破音，不過這現在反而成為粉絲們心中的一大萌點呢！

對成員的愛意不時藏於細節中

根據文彬自己的證言，他其實相當抗拒撒嬌，不過為了粉絲而努力練習後，後來已逐漸能將其自然地融入生活中，成員們也曾爆料過文彬喝酒後會變得話多又愛撒嬌呢！而原本不擅長近距離接觸的文彬，也在與成員們相處的過程中，開始變得能接受摟摟抱抱，2019 年文彬生日當天的迷你見面會上，他的願望就是和每位成員一一擁抱，後來在粉絲慫恿下還加碼親臉頰，對成員們的疼愛可見一斑呢！像其他小地方也能看見他對成員們的關愛：文彬出道前在咖啡店打工時，曾特地幫銀優做過三明治和咖啡；產賀某次在直播中煮了年糕湯，並找文彬來當試吃嘉賓，儘管文彬覺得太鹹了，但後

來還是乖乖將年糕湯吃完，產賀也端了蛋糕幫文彬提早慶生，彼此間真的是有著如膠似漆的好感情呢！

疲憊之餘也不忘分享經驗鼓勵粉絲

除了成員們之外，文彬也把粉絲們當自己人，像他於老家飼養的暹羅貓就是以與 AROHA 發音相似的「Roa」命名，而粉絲們曾於 2018 年年底演唱會上唱了應援歌「By Your Side」，後來直播中文彬被問及大家唱得如何時，他老實回答覺得唱得不太好，之後還百般認真地在見面會上教粉絲們唱歌呢！儘管也會有歌迷開玩笑說文彬就愛嗆粉絲，不過大家都能理解文彬因嚴以律己，所以也免不了稍微嚴以待人。

完美主義的文彬也於精益求精的過程中，遭遇過不少挫折，像他 2019 年《All Light》宣傳期後曾於直播中與粉絲們道歉，他覺得那次準備得不夠充分，加上嗓子狀態不好，無法將最完美的一面呈現給大家。文彬認為明明自己的職業是歌手，做著自己最喜歡的事情，但卻遇到了倦怠期，對上

台表演感到厭惡與恐懼；明明以前能無數次戰勝低潮，這次卻彷彿看不見盡頭，又怕因自己的表現影響團隊或讓粉絲們失望，但他於深思過後認為無論如何還是想跟粉絲坦白，所以才開了語音直播。

後來文彬解釋當時讓他振作的就是別人寫給他的這段話：「如果有神存在的話，那是為了讓你變得更好，而故意讓你多次受挫」，文彬表示他之前雖然總催促著自己要好起來，但後來感覺似乎即使這麼想也不會好起來，就決定先放著，試著勇敢相信時間能治癒傷口，並因那段期間太過疲憊，沒能常發推特與大家交流而跟粉絲們致歉。最後文彬也鼓勵粉絲們：「不管是錯的路還是正確的路，就先走著試試看吧」、「在競爭中輸了也沒關係，下次再贏就好了，努力過了的話，贏不了也沒關係，我們又不是為了競爭而活，雖然日常中確實也有很多競爭，但是稍微放下這些負擔也可以的。換個想法，大家都有自己的標準，隨著時光更迭，屬於自己的季節總會到來的」，令不少也面臨低潮的歌迷覺得非常感動呢！

價值觀開明且支持平權的新時代偶像

　　鼓勵粉絲之餘，文彬會常藉由與粉絲溝通來分享他開明的價值觀，像 2017 年某次直播中，有歌迷寫訊息說：「歐爸，我談戀愛了，請恭喜我吧！」通常普通人一聽到被稱呼為「歐爸」，就會知道是比自己小的女生，但是文彬卻貼心表示：「雖然不知道你的戀人是男是女，但請讓他也成為我們的粉絲吧！」又例如某次見面會環節中要在台上選衣服，文彬挑了一件連身洋裝，並解釋：「我認為男生能穿女生的衣服、女生也能穿男生的衣服，不應該差別對待，而是要有更寬容的心態」，勇於打破既定刻板印象的發言打動了不少歌迷，甚至吸引不少人路轉粉（路人轉粉絲）呢！

光靠氣味就能分辨成員的超能力者

　　若要介紹起文彬的綽號，首選就是成員與粉絲們最愛用的「彬尼」了！這是在文彬的名字後加上主詞助詞「이（i）」

而變成「문빈이（Moon Bin-i）」，又因為連音的關係而成為「彬尼」，是類似中文「彬兒」、「小彬」的可愛稱呼；而「萌貓狗」是因文彬不笑時看起來如貓咪般冷漠，但笑起來卻如同小狗一樣可愛，因此被粉絲取為「萌貓狗」，順帶一提當被問及萌貓狗的叫聲為何時，文彬的回答是「喵汪」，這同時也是他個人最滿意的綽號呢！

「後腦杓鑑定師」則是因為文彬有著光聞成員們的後腦杓，就能分辨誰是誰的特異功能，他曾說過 MJ 聞起來是綠茶香、JIN JIN 是洗髮精香味、Rocky 是海鮮味、產賀有嬰兒的味道，而銀優則是沒有味道呢！而「最後男」則因某次表演「Crazy Sexy Cool」時，粉絲每喊錯一次應援，文彬就會在最後方微笑凝視 AROHA 們，他望著粉絲的溫柔神情令大家相當心動，因此便將文彬稱為「最後男」啦！

期盼自己也能令他人萌生夢想

文彬於 2015 年起便客串出演《七顛八起具海拉》、《偶

像權限代理》等戲劇，並終於在 2020 年成為網路劇《人魚王子》的男主角，於演藝事業上大躍進！並於 2018 年起連續擔任了兩季《最新流行節目》的固定班底，不僅拋棄偶像包袱挑戰各式搞笑，甚至不惜展露好身材，在歌唱、戲劇與綜藝方面皆有亮眼表現呢！

年幼即展開演藝事業的文彬，儘管也曾於冗長的練習生涯中懷疑過自己的選擇，因達不到自我要求而喪失過信念，但最終仍透過深度反思重建信心、與成員和粉絲們相互鼓勵，持續向前邁進，一如他的座右銘「相信自己」一般。文彬曾說過他希望成為能留在他人記憶中的歌手、成為具有影響力的人，並期盼自己也能如同當初啟蒙他的東方神起一般，成為他人萌生夢想的契機。相信總善待周遭並朝著目標不懈奔跑的文彬，有天定能在回頭之時，發現也早已有人循著他的足跡而踏上了逐夢之旅呢！

第 7 章

Rocky 朴敏赫

★編舞作曲二刀流的可靠狼少年★

◇◇◇ Profile ◇◇◇

藝　　　名：Rocky ／라키
本　　　名：朴敏赫／박민혁／Park Min Hyuk
生　　　日：1999 年 2 月 25 日
國　　　籍：韓國
故　　　鄉：慶尚南道晉州市
身　　　高：176cm
體　　　重：63kg
血　　　型：O 型
星　　　座：雙魚座
家　　　人：父母、弟弟
隊內位置：主舞、領 rapper
綽　　　號：石頭、舞蹈笨蛋、陀
　　　　　　ky、編舞天才、朴宇
　　　　　　直、朴美男、Rocky
　　　　　　swag、狼少年、
　　　　　　PapaRocky、Rosher
熱門ＣＰ：竹馬 line（文彬 x
　　　　　　Rocky）、忙內 line
　　　　　　（Rocky x 產賀）

【綜合能力評比】
歌唱能力：★★★★☆
舞蹈能力：★★★★★
Rap 能力：★★★★★
綜藝能力：★★☆☆☆
撒嬌能力：★★☆☆☆
創作能力：★★★★★

因崇拜 Rain 而懷抱星夢開始習舞

團內的舞蹈擔當 Rocky，家鄉是慶尚南道晉州市，是 ASTRO 中老家最遠的成員，也因此他偶爾講話激動時會突然冒出方言，相當可愛呢！Rocky 的本名為朴敏赫，父母當初將名字取自聰敏的「敏」與明亮發光的「赫」，希望他能常保聰慧、無論到哪都能發光發亮。Rocky 小時候在電視上看見韓國天王 Rain 的表演後，見識到他光靠自己一個人就能震懾全場的模樣，不禁心生佩服與嚮往，因此也下定決心要成為歌手。

後來 Rocky 於四歲時在媽媽推薦下，一起到媽媽常去的國標舞教室上課，當時 Rocky 是班上唯一的男生，陌生的環境曾令他感到害怕，但他後來一聽到音樂就不哭了，反而還樂在其中，後來除了國標舞外，他又陸續學了 Hip Hop、Girls Hip Hop、Jazz、Funky 等各種舞蹈。Rocky 曾說過跳舞讓他覺得很刺激，如果被稱讚就會覺得很開心，也由於他較不擅長表達自己的情感，而藉由舞蹈就能釋放那些情緒，

也因此他才會對舞蹈欲罷不能呢！

在 Wii 的誘惑下終於乖乖去當練習生

　　後來某日 Rocky 於電視上看到音樂劇《舞動人生》在尋找男主角的廣告，上面寫了希望身高是 150 公分左右，且有過芭蕾或其他舞蹈經驗的小男孩來出演主角。剛好那時 Rocky 媽媽要到首爾玩，因此想說讓 Rocky 去試試看，不過那天一到試鏡現場，Rocky 發現四周都是穿著芭蕾舞蹈服的男孩們，只有他一個人穿著 Rain 那陣子打歌常穿的背心與迷彩褲。感到格格不入的 Rocky 也因此沒有做太大的期待，只是照著評審們說的做了幾個舞蹈動作，但沒想到後來竟然順利合格了！

　　本來 Rocky 很擔心家離首爾太遠要怎麼辦，但幸好曾當過體操選手的爸爸與熱愛舞蹈的媽媽非常支持他，那時 Rocky 媽媽每個週末都帶兒子搭四、五個小時的車，從晉州前往首爾上課。Rocky 那陣子又學到了芭蕾舞、踢踏舞、現

代舞與演技，甚至因為太認真練習，而一度忘記自己的夢想是歌手。剛好離演出剩沒多久之時，有位一起參加音樂劇練習的哥哥跟 Rocky 說他要去 Fantagio 當練習生，所以不繼續參加練習了，並建議同樣懷有星夢的 Rocky 也可以去試鏡，Rocky 這才憶起自己的初衷，前往 Fantagio 參加試鏡，並靠著優秀的舞技合格。不過當初年僅十一歲的 Rocky 因為音樂劇練習很久了，還是想要繼續演戲，所以被選上之後也不想進公司當練習生，所幸那時深知自家兒子性格的 Rocky 爸爸果斷說道：「如果你去當練習生的話，我就買 Wii 給你」，Rocky 這才乖乖去公司展開了練習生涯呢！

家人為了他的星夢不惜大舉搬家

接著 Rocky 三年間都持續著來往首爾與晉州的奔波生活，直到他國二時媽媽和弟弟才決定為了 Rocky 一同搬到首爾來。因 Rocky 的家人自始至終都非常支持他的夢想，所以他也十分感激在他背後默默付出的家人，他的左手食指常戴的戒指上刻有家人們的名字縮寫，那是他們全家一起訂做的

家庭戒指，可見家人間的感情有多緊密呢！而或許是家庭教育的影響，也或許是因從小就常參加選秀而習慣與大人相處，讓 Rocky 培養出良好的禮儀習慣，上節目時也常能看見他與前後輩九十度的鞠躬呢！

　　除了舞蹈之外，Rocky 也沒浪費繼承自父母的運動神經，上小學時還學習了跆拳道，從小一到國一都是跆拳道選手，還曾擔任過慶尚南道輕量級的格鬥技代表呢！而 Rocky 不僅擅長動態活動，靜態方面也不在話下，他小學六年間都有學鋼琴，還曾在比賽中得過大獎呢！後來 Rocky 於十二歲時參加了知名選秀節目《Korea's Got Talent》，表演了默劇、Breaking（一種著重地板動作的街舞風格）與踢踏舞，自大邱預賽中脫穎而出，評審除了稱讚他的舞蹈與演技非常流暢，還預言他們以後肯定會在演藝圈中再度相遇，足以見識Rocky 的驚人天賦呢！

在成員陪伴下熬過艱辛的七年時光

進入 Fantagio 後，Rocky 於小六時第一次見到文彬，作為最早進公司且練習最久的兩人，他們一同熬過了許多艱困的時光。儘管文彬說當初兩人也曾有過敵對意識，因為他被 Rocky 精湛的舞技嚇到，且十分訝異 Rocky 還比自己小一歲，為了不要輸給對方，文彬非常努力練習唱歌跳舞，不過隨著時間一久，兩人逐漸產生了革命情感。後來每當文彬疲憊時，他都會找 Rocky 一起吃泡麵聊天，而 Rocky 感到辛苦時，文彬也會在一旁支持鼓勵他。出道後文彬也曾力讚：「同年紀的偶像中真的沒有舞跳得像 Rocky 一樣好的人了，他表演時連最細微的部份都會考慮到」，兩人真的變成如親兄弟一般能互相理解與扶持的存在呢！

與文彬一樣歷經七年練習生涯的 Rocky，回想起那段歲月時也曾說過：「練習中可能會很累，但如果想當歌手，就必須要承受這種疲憊而忍耐下來」，懷抱著如此堅強又正面的心態苦熬多年的他，後來成功於 2016 年作為 ASTRO 的

主舞與 rapper 出道，並被公司賦予 Rocky 此一藝名呢！
Rocky 是以岩石的英文「rock」所延伸而來的名字，期許他
能成為像石頭一般穩重的存在，而 Rocky 之後在團內的表現
也確實堅若磐石，不僅在台上甚少失誤，私下也是負責監督
團內舞蹈練習的小老師呢！

令眾人驚豔的精湛舞蹈實力

　　出道同年 Rocky 也以十七歲的年紀成為舞蹈節目《Hit
The Stage》中最年輕的參加者，儘管是節目中的老么，卻
展現了超齡的精彩演出，備受評審與大眾好評。Rocky 後於
2018 年再度參加了舞蹈節目《Dance War》，當時舞技更升
級的 Rocky 以 PURPLE23 的名義一路晉級到決賽，最終一舉
奪得了亞軍呢！事實上 Rocky 不僅自練習生時期就展現編舞
天分，曾幫同公司的前輩 5urprise 與 Hello Venus 編過舞，
出道後也積極參與 ASTRO 的編舞，他表示因自己的能力有
限，因此幫團隊編舞遇到困難時，都會去詢問成員們的意見
呢！

　　2019 年 Rocky 還曾於《週刊偶像》中現場表演了十三歲時編的現代舞，當初才國一就能編出如此高難度的舞蹈，令主持人大為震驚，也被譽為是「編舞天才」呢！而當天主辦單位更活用了 Rocky 擅長芭蕾舞中轉圈的特技，設計了找禮物的遊戲環節，要 Rocky 在持續轉圈的過程中計時，讓成員們於三十個禮物盒中尋找真正裝有禮物的五個盒子，而當 Rocky 停下轉圈動作時則不能再拆禮物盒，最終只停下了兩次便成功找出真正的五個禮物盒，也難怪會被粉絲們取了「陀ky（像陀螺一樣的 Rocky）」這個綽號呢！

舞蹈以外的運動神經也不容小覷

　　也因從小練舞及學習跆拳道的關係，Rocky 的運動能力絲毫不輸哥哥們，不僅曾於偶運會上參加 400 公尺接力、有氧體操等項目，2019 年更與 JIN JIN 與文彬一同出戰摔角，並輕而易舉地贏過對手獲得冠軍呢！ 2017 年他們登上粉絲籌畫的節目《The Show #Fan PD》時，有個環節是文彬在被矇住眼睛的狀態下，要找出跟他同組的 Rocky，那時文彬

就是靠摸大腿來判斷誰是 Rocky，直說 Rocky 的大腿根本跟石頭一樣堅硬呢！

團內的作曲擔當兼隱藏版主唱

　　Rocky 作為團內的 rapper，自然也要親自寫詞，他常會靠著看電影所獲得的靈感來創作，也常把握拍攝空閒時來寫詞。又因 Rocky 的夢想是成為全方位的藝人，因此他自第一張專輯起就持續創作 rap 詞，並學習作曲，ASTRO 於 2018 年年底的首爾演唱會中，Rocky 就成功表演了自己作詞作詞的「Have A Good Day」，接著 2019 年寫了「When The Wind Blows」，2020 年則公開了由他與 JIN JIN 和 MJ 一同創作的「ONE&ONLY」以及「No, yes」，重點只要是他的自創曲，不僅詞曲，連編舞都會一手包辦呢！

　　Rocky 認為作曲本質上其實與舞蹈很像，必須細心顧慮如主唱的個性為何、歌曲主題是否要直白表現等細節，因此他於過程中逐漸體會到作曲的樂趣，且他開始作曲後發現自

己感情變得十分豐沛，明明以前淚腺不太發達，但後來每當看到感人的電影或聽到別人的故事時，都會忍不住掉淚呢！此外，雖然作為 rapper，Rocky 於專輯中沒有被分配到多少唱歌份量，但他其實擁有相當穩定的歌唱實力，也常會在線上直播或見面會中唱歌，並會在音樂平台 SoundCloud 中上傳自創曲的 demo，讓 AROHA 們忍不住敲碗期盼能聽到他於專輯中多唱點歌呢！

超齡男孩難以招架的撒嬌惡夢

許多人初次看到 Rocky 時，很難猜出他的年紀其實這麼小，而事實上個性沉穩木訥的 Rocky 也有不少不像同齡男孩的地方：他私下不太喜歡玩遊戲，如果跟成員們一起去網咖，也都只會看 YouTube 上的影片；Rocky 打字很慢，而且是如同長輩般兩手各伸出一根手指的「老鷹式打字法」；他心情低落時會聽古典樂，或播電影《阿凡達》的配樂，聽鳥飛翔的聲音以尋求治癒；也因慶尚南道男生崇尚比較帥氣的形象，如果撒嬌的話會被朋友嫌棄，因此他到首爾後看到很會

撒嬌的 MJ 與產賀還嚇了一大跳，而且 Rocky 本來為了出道舞台很認真練習撒嬌，但後來看到表演影片時，他說簡直想揍螢幕中的自己，因此每次被要求撒嬌，都會覺得倍感壓力，甚至還曾做出單手劃十字架的祈禱動作，撒嬌完通常都會呈現崩潰倒地的狀態。幸好在粉絲們的鼓勵下，現在他對撒嬌已經越來越上手了呢！

穩重外表下藏著孩子氣的一面

多虧 Rocky 平時在團內相當可靠之賜，大家常會忘記他其實也只是年紀倒數第二小的弟弟，乍看之下比較成熟，若仔細觀察就會發現他也不乏稚氣的一面：Rocky 對生日很敏感，只要到他生日那天就會變得異常興奮，且如果成員們故意裝作忘記的話，他就會鬧彆扭；成員們討論如果能成為《復仇者聯盟》中的一個角色會選誰時，Rocky 表示他想當蜘蛛人，因為能有蜘蛛般的平衡感，對跳舞很有幫助，真的是徹頭徹尾的「舞蹈笨蛋」呢！

　　此外，Rocky 在宿舍中最喜歡銀優的床，還曾趁銀優有通告時偷睡過他的床；當他們在演唱會後台玩主辦單位準備的夾娃娃機時，Rocky 還曾叫哥哥們夾娃娃給他，MJ 順利夾到後說：「這是我的娃娃」，Rocky 馬上搶回去並反駁：「是我的啦！」；當成年前被粉絲問及有沒有羨慕哥哥們成年後做的事時，他說：「基本上哥哥們沒做過什麼像大人的事，所以沒什麼好羨慕的」；還有 Rocky 曾在廣播中提過他以前晚上會直接穿著睡褲與背心、戴著頭帶、敷著面膜去便利商店，想說反正別人也認不出來他是誰，自己也不會覺得很奇怪，因為當時他已經洗好澡敷起面膜了，光等待太浪費時間了，所以就去了趟便利商店，但成員們與第一次見到的人都會被他嚇到，所以後來在成員們的阻止下，Rocky 總算克制此一行為了呢！

嚴以律己的態度令隊長也佩服

　　關於成員們對他的評價，MJ 說他最想從 Rocky 身上學習的是無論到哪都充滿自信這一點；產賀則說 Rocky 偶爾突

如其來的幽默是值得大家關注的魅力點，且 Rocky 有許多不同的才華；而隊長 JIN JIN 表示：「Rocky 是我最想學習的對象，他真的如同名字一般是個性非常可靠的弟弟，因為擔任舞蹈小老師，所以也是給我不少壓力的弟弟，雖然他屬於老么 line，但總是充滿責任感，也非常有野心，是團隊中最嚴格管理自身健康與狀態的人」，也難怪 Rocky 天天都要敷面膜，連出國時也不忘收入行李中呢！

　　銀優曾說過 Rocky 個性很穩重，想法也很成熟，雖然表面上看起來酷酷的，但內心其實很深情，而且既細心又謹慎。之前為了準備演唱會時，Rocky 曾特別熬夜指導銀優跳舞，銀優還特地買了清蒸蛤蠣謝謝他，後來偶然在節目上面講到這件事時，Rocky 說下次還想要再吃，銀優說因以後還有很多需要請 Rocky 教的，所以下次決定讓 Rocky 吃到撐呢！而被問到成員中最想介紹給妹妹的對象是誰時，Rocky 選擇的就是銀優，他說因為銀優很愛乾淨、做事又仔細，且很會幫助別人，看來成員們真的是靠每天的互相照顧而累積出了深厚的感情呢！

由宇宙直男晉升為撩妹高手

隨著出道年資增長，原本不擅長表露情緒的 Rocky 也逐漸掌握到與粉絲們相處的訣竅，之前他們發巧克力棒給參加音樂節目錄影的歌迷時，每個巧克力棒上皆有成員們親自寫的一張小紙條，那時 Rocky 寫的是：「我給你這個的話，你就會想我是不是喜歡你吧？不是，我愛你！」；當粉絲說「我愛你的笑容」時，他回答：「那我一輩子都會一直笑下去的」；而被問到他有什麼想對粉絲說時，他表示：「如果你因為作為 AROHA 而幸福的話，那我作為 ASTRO 更幸福，我愛你們！」令粉絲們紛紛感嘆曾經要他撒嬌像要他的命的「朴宇直（朴敏赫宇宙直男）」，竟然已經成長為撩妹高手了呢！

說到 Rocky 的綽號，除了稱讚外貌的「朴美男」以外，還有 Rocky 的口頭禪「Rocky swag」，而「狼少年」則是因他的眼型戴美瞳變色片時，看起來很像狼而獲得的別名；PapaRocky 是因他常會在宿舍偷拍成員們的照片，因此粉絲們把狗仔隊的英文「Paparazzi」加上 Rocky 合起來稱呼為

「PapaRocky」；最後「Rosher」則是因為 Rocky 很喜歡美國歌手亞瑟小子（Usher），因此便把他們的名字合在一起稱為「Rosher」。

腳踏實地的耕耘終將開花結果

　　自小從舞蹈起家的 Rocky，不僅於多年的練習生涯中鍛鍊出了 rap、歌唱與作詞功力，更於出道後鑽研起作曲，成為團內首位編舞作曲二刀流的成員，Rocky 著實貫徹了他人生的座右銘「保有學習的心」，始終保持謙虛去涉獵各種有興趣的領域，並一一下功夫專精。要達到這般程度所需要的不僅僅是長時間的辛勤耕耘，更需要極大的自信，去說服自己努力的過程中定能有所斬獲，即使無法迅速看見成效，但耐心灌溉後，總有一天終將能收穫豐碩的果實。相信勤勉踏實的 Rocky 在不久的未來，肯定能實現他渴望登上超級盃（Super Bowl，美國美式足球聯盟的年度冠軍賽）表演的夢想，讓 ASTRO 的名聲響徹全世界的！

第 8 章

產賀

★靠撒嬌上天的巨嬰忙內★

✦✦✦ Profile ✦✦✦

本　　　名：尹產賀／윤산하／Yoon San Ha
生　　　日：2000 年 3 月 21 日
國　　　籍：韓國
故　　　鄉：首爾特別市
身　　　高：184cm
體　　　重：67kg
血　　　型：AB 型
星　　　座：牡羊座
家　　　人：父母、兩位哥哥、
　　　　　　貓咪尹 Ggi yung
　　　　　　（윤끼용）
隊內位置：領唱
綽　　　號：On top 產賀、巨嬰忙
　　　　　　內、三哈、搭那、搭
　　　　　　那船長、四格妖精、
　　　　　　成產、車弟、尹 chef
熱門ＣＰ：雨傘（銀優 x 產賀）、
　　　　　　忙內 line（Rocky x 產
　　　　　　賀）

【綜合能力評比】
歌唱能力：★★★★☆
舞蹈能力：★★★☆☆
Rap 能力：★☆☆☆☆
綜藝能力：★★☆☆☆
撒嬌能力：★★★★★
吉他實力：★★★★★

身高與音樂細胞皆遺傳自家族基因

　　ASTRO 的老么產賀，也是家中三兄弟的老么，有著與他差五歲的大哥與差兩歲的二哥。身為全團最高的成員，產賀的身高也是來自於強大的家庭基因，他們一家人的身高都相當優越，媽媽還曾當過健美小姐，產賀的爸爸甚至比產賀還高一公分，並曾打趣地對兒子嗆聲：「你還跟不上我呢！」而曾有過星夢的產賀爸爸，也創造了一個兒子們能耳濡目染的環境，家中有專門練習吉他與電子琴的工作室，因此產賀從小五時就自學吉他，遇到不懂時再請教爸爸或哥哥們。產賀放假回家時甚至會被爸爸要求一起來段吉他合奏，可以看出全家對音樂的熱誠呢！

　　而產賀爸爸對於代替自己實現歌手之夢的兒子，自然也感到非常欣慰，不僅家裡放滿了歌迷們送的禮物與照片，產賀回家時甚至如同開簽名會一般，要幫父母將自各方答應好的專輯與海報簽名呢！

靠著非凡的自彈自唱實力試鏡成功

　　身材看似柔弱的產賀其實學生時期曾練過武術，儘管同團的哥哥們十分質疑可信度，但產賀自稱有柔道一段與合氣道二段的功力。此外，也拜產賀的大長腿之賜，他很擅長 50 公尺跑步，這點也於出道後的偶運會中被證實，ASTRO 的成員們真的每個都擁有出色的運動神經呢！而產賀十二歲時曾上過一陣子的音樂教室，並於同年彈著吉他、演唱金光石的「成為灰塵」參加選秀，以完全看不出是小六生的自彈自唱實力，順利進入 Fantagio 公司成為練習生。值得一提的是這首歌其實是 1996 年金光石重新翻唱的老歌，很多人曾好奇為什麼當時仍是小學生的產賀會選擇如此超齡的歌曲，後來看到實境節目《逃離巢穴》中產賀與家人們彈吉他演唱這首歌時，大家才驚覺原來這首其實是爸爸的愛歌呢！

捨棄了中學時光換來珍貴出道機會

　　產賀因國中時就展開練習生涯，因此幾乎無法正常上學，不過到學校上課時，產賀班級的走廊外就會聚集許多聞風而至的同學，那時產賀是同學中唯一染了金髮的人，因此非常顯眼，周遭也常被朋友圍繞著，在學校算是小有人氣呢！產賀一路練習了近四年才出道，期間犧牲了普通學生的生活與休閒，不僅學習了專業的歌唱技巧，還下了許多心思練習他所陌生的舞蹈，也因出道後會有更多表演自彈自唱的機會，所以產賀除了進行跟其他成員一樣多的歌舞訓練及創作練習外，私下還得花時間精進吉他技巧。

　　儘管中途也曾有過因太過疲憊導致負荷不來的時刻，但哪怕以後能為了團隊多爭取到一點鏡頭或話題，產賀都願意去咬牙努力，他曾於節目中微笑說道：「把我的心情寫入歌詞後唱給大家聽，這件事真的很美好」。正因如此 ASTRO 於 2016 年出道後，我們才能時常於廣播電台或綜藝節目中，看見產賀引領全團進行吉他伴奏的清唱表演呢！

　　此外，產賀自小學起就有近視，當初去公司面試時也是戴著厚重的粗框眼鏡去參加，後來雙眼度數甚至高達五百多度，不過出道後為了方便，便開始改戴隱形眼鏡了。而 ASTRO 發行第一張專輯時，因產賀還帶著牙齒矯正器，所以常發音不標準或文法錯誤，導致隊長 JIN JIN 要出來幫他解釋，粉絲們後來索性將之稱呼為「產賀語」。幸好後來拿掉矯正器後，產賀說話就清楚許多了呢！

被寵壞的老么只怕肌肉男文彬

　　因無論在家或在團內都是老么，因此產賀算是從小被寵到大，加上他原本就是十分活潑的個性，導致情況若不太受控時，哥哥們就常要出來阻止。像產賀常會和其他哥哥聯手欺負銀優；當要和 JIN JIN 一起進行 rap 對決時，不僅 diss（饒舌對決中貶低對方的一種唱法）了 JIN JIN 的身高、說 JIN JIN 長得像老鼠，產賀還曾說過：「如果我和 JIN JIN 哥交往的話，應該會無法對視，因為哥的眼睛太小了」；產賀還會趁玩「半語時間」（將隊內年齡倒過來，老大變成老么，

換哥哥要對弟弟們講敬語的遊戲）時大聲直呼哥哥們的名字、藉機使喚他們做事，並於遊戲結束前最後幾秒反覆叫「JIN JIN 啊」或他的本名「真祐啊」；當 MJ 開玩笑說自己有能縮小身高的能力時，產賀大聲諷刺：「真有趣啊」；產賀還常在哥哥們話講到一半時就插嘴說：「下一位」，或是打呵欠裝作很無聊，導致最後忍無可忍的哥哥們常把他拖到鏡頭外面「教育」一下，也因此產賀才會被粉絲們稱為是「on top 產賀」呢！

幸好隊內唯一治得了產賀的就是文彬，文彬當初曾說過：「產賀的自信簡直上天了，如果他再練肌肉的話，我看我們都得爬著走路了」，而文彬後來大概是怕被弟弟騎在頭上，也很有先見之明地練好堪比鋼鐵人的身材，因此產賀後來即使玩半語時間時，也完全不敢直呼文彬的名字，更不敢使喚他跑腿，因為產賀知道文彬身上的肌肉真的不是開玩笑的。

像某次他們海外表演結束後，一起聚集在飯店內其中一間房間，當時文彬還沒過來，因此大家打電話叫他過來，那時大概是成員們出國後太興奮，莫名其妙開始以英文對話，JIN JIN 問：「Can you speak Korean ？」文彬回答：「No」，

結果產賀故意跟文彬挑釁：「你說你聽不懂韓文對吧？笨蛋」，結果文彬馬上掛電話，產賀因為害怕等等被文彬揍還不停找地方藏，最後躲在窗簾後面。後來文彬找出產賀後，產賀一直以「文彬哥 I love you」求饒，但最終還是無法逃過哥哥「愛的制裁」，也難怪 AROHA 常會說產賀只要不主動找死，其實根本就不會死呢！

人生－撒嬌＝０的「巨嬰忙內」

除了沒事愛玩愛鬧外，產賀平時日常生活中的老么本性也顯露無遺：儘管他貴為團內最高的成員，但他有一條從小睡覺時都會蓋的小被子，一直到住進宿舍後還用到現在，如此的反差也讓他被粉絲們稱為「巨嬰忙內」；當他在簽名會中被粉絲問到自己的精神年齡是幾歲時，他相當誠實地回答了一歲；產賀也非常怕蟲，在戶外爬到樹上拍攝時，因坐著的樹枝有螞蟻爬到衣服上而被嚇得花容失色，甚至發出他標誌性的「翼手龍尖叫」，還被哥哥們笑說：「長那麼高大有什麼用，竟然被這麼小的一點東西嚇到！」後來某天公司

辦公室飛進蟬時，產賀也陷入恐慌中；同時產賀也非常擅長撒嬌，甚至在撒嬌時自稱會從產賀韓文發音的「三哈」變為帶著鼻音的「搭那」，他還自創了專門的撒嬌台詞：「搭那船長今天要往夢之國出發！」並裝作要鳴笛的樣子喊：「咘咘！」粉絲們因為太喜歡這句口號，甚至還曾慫恿其他哥哥們也拿這句來撒嬌，導致其他成員們壓力百倍呢！

此外，產賀很愛在宿舍玩電腦遊戲，而且玩的時候會很吵，常會吵到銀優要出來房間抗議；產賀還曾說過世界上最愛的就是薯條，而當被文彬問：「比 AROHA 還喜歡嗎？」的時候，竟傻傻地無法據實以告，直到被文彬笑說：「你完蛋了」，他才想起自己是偶像而官腔更正：「當然最喜歡 AROHA 了」；除了薯條外，產賀對熱狗的愛也不容小覷，當被粉絲問及比較喜歡薯條還是熱狗時，產賀回答：「兩個都不能放棄」；產賀還曾在自我介紹的特技欄中寫上「能在十五秒內喝完五百毫升的碳酸飲料」，看來產賀不僅擁有童心未泯的個性，飲食口味上也非常接近小朋友呢！

行為舉止相當奇特且能自得其樂的小學生

　　偶爾也能窺見產賀屬於 AB 型思想奇特的一面：例如當在節目中要選擇誰感覺能跟外星人一起玩時，JIN JIN 就選了產賀，並解釋因為他會講「產賀語」；而根據銀優的證言，產賀有時睡覺不但會張開眼睛、眼珠還會動，但自身卻渾然不覺；產賀還曾因為太無聊而拿自己的腳趾頭玩，並一人分飾五角展開對話：「你好，我是大拇趾，你是誰？」、「你好，我是第二根腳趾頭！」、「你好，我是第三根腳趾頭，我們要一起當朋友嗎？」要不是銀優看不下去要他安靜一點，不然產賀大概可以自己演完一整齣小劇場呢！

開朗外表下有著不為人知的低潮經歷

　　不過，產賀也不是永遠都看起來如同表面般開朗，他2018 年獨自上綜藝節目《家訪老師》時，也曾敘述了不為人知的憂鬱經歷，他說當初發行第三張專輯時，感覺自己突然

陷入了低潮，他們宿舍附近有小朋友的遊樂場，每當他感覺自己快崩潰時，他會跟經紀人說去散步，然後就自己坐在遊樂場休息，說不出什麼原因卻莫名眼淚一直掉，幸好那時他鼓起勇氣跟哥哥們坦承自己的狀況，哥哥們也表達了不變的支持與包容，產賀才終於感到心中舒緩了不少。畢竟小小年紀就踏入演藝圈，產賀內心肯定也有許多同齡人所無法理解與承受的壓力，好險他身邊還有五位哥哥作為他最大的後盾呢！

同年產賀也登上熱門歌唱節目《蒙面歌王》，演唱了尹賢尚的「When Would It Be」以及 Paul Kim 的「Every Day Every Moment」，被節目嘉賓稱讚聲音非常純真又澄澈，如同秋天的風一樣令人舒爽呢！而產賀也於受訪中提及出演契機，因銀優之前曾擔任過此節目的嘉賓，那時銀優說希望之後 ASTRO 的成員也能以挑戰者身分上節目，而忙內產賀不僅貼心地替哥哥實現了這個願望，也向大眾證明了自己不亞於主唱 MJ 的歌唱實力呢！

被哥哥們捧在手心上疼的弟弟

　　正因產賀不僅外表可愛，更有著古靈精怪又惹人憐的性格，因此哥哥們才會無所不用其極地疼愛他：像當產賀於拍攝中不小心站得太靠近陽台時，JIN JIN 會率先注意到危險，並提醒產賀要站進來一點；當全隊出門散步而產賀晚來時，已經請大家吃完冰的銀優細心地發現產賀沒冰吃，會特地再回去幫產賀買冰；當產賀自己進行生日直播時，JIN JIN 曾突然帶著蛋糕和禮物出現幫他慶生；Rocky 曾感性地對產賀說過：「雖然你是老么，但總是會自己做好該做的事，以後也一輩子做我們的老么吧！」此外，大哥 MJ 雖然與產賀差了整整六歲，但他們倆卻非常愛膩在一起，笑點也十分相近。對此 MJ 曾解釋，他不想因年齡差距就擺架子，導致弟弟們無法放寬心和他相處，所以常在影片中能看見他跟產賀如親兄弟般吵架的模樣呢！

曾為了哥哥們做了三小時的應援版

　　而產賀也不是始終單方面接受著哥哥們的好意，像他會在 JIN JIN 直播時突然驚喜登場，也會在 JIN JIN 因為練習十分疲憊時溫暖地給他拍拍背；當 ASTRO 參加 2018 年的偶運會時，因產賀是團內唯一沒有報名任何項目的成員，所以他特別做了三個小時的應援版，上面貼著自己的照片、寫著「金牌搭那」，當天始終舉著板子替哥哥們加油，而哥哥們後來也順利於男子有氧體操及 400 公尺接力中奪下兩面金牌呢！產賀曾於直播中說過：「我覺得能遇見哥哥們很幸運，我常開玩笑、也常裝可愛，但哥哥們不僅都會接受而且還會疼我，所以我想對哥哥們說聲謝謝」，相信產賀融於各式玩笑與打鬧中的濃烈愛意，哥哥們一定都能領會吧！

自妖精少年逐步成長為帥氣男人

　　產賀的綽號可說是五花八門，像他在推特上傳的自拍常

都是四連拍，有時候還會出現九連拍，因此又被稱為「四格妖精」或「九格妖精」；而「成產」則是成人產賀的意思，因產賀於 2019 年成年時，成員們講到他都會直接如此縮寫；至於「車弟」則是因產賀認為銀優有許多值得學習的優點，渴望成為車銀優的弟弟，所以便縮寫為「車弟」；最後「尹chef」則是因為他常在直播中做料理，如糖葫蘆、巧克力吉拿棒和年糕湯，因此被歌迷們尊稱為「尹 chef」或「尹主廚」。

　　儘管產賀剛出道時曾瘦得跟豆芽菜一樣，在節目中也害羞地不敢侃侃而談，幾乎一年到頭都在對粉絲或哥哥們撒嬌，然而不知不覺間被文彬影響的產賀也開始運動，身材變得越來越厚實，成年後的穿著打扮和言行舉止也開始變得穩重，不僅能自己單獨上節目，甚至還在 2019 年參與人氣節目《叢林的法則》的拍攝，撒嬌的次數也大幅減少。雖然會有粉絲覺得不適應這樣的產賀，甚至不希望產賀這麼早長大，但相信每一次的改變都是產賀一步步努力，甚至苦惱後的成果，與其盼望老么永遠是溫室中的花朵，不如去珍惜並感謝能與他一同成長的機會，攜手相伴於花路上前行後，不知不覺間也會發現自己與產賀一起成為了理想中的大人呢！

第 9 章

AROHA 必讀

★搶票模擬考題大預測★

　　相信大家每次聽見偶像要來台灣肯定多為憂喜參半的心情，一來開心能再度見到他們，二來卻也憂心搶票失利。為了幫助大家不要錯過千載難逢的相見機會，因此我們特別準備了附詳解的模擬考題，幫助大家搶票前能盡到最完善的複習，搶票時時都能保持鎮定、秒速答題，近距離接觸到最愛的歐巴們哦！

一、請問ASTRO中有參加過《叢林的法則》拍攝的是哪兩位成員？

A.Rocky

B. 文彬

C.JIN JIN

D. 尹產賀

E. 車銀優

F.MJ

二、請問以下哪些不是 Rocky 的綽號？

225. 舞蹈笨蛋

945. 早晨時鐘

760. 石頭

238. 四格妖精

602. 狼少年

（回答範例：517，僅限填寫半形數字，請勿填寫中文）

三、請問全團的身高自最高到最矮的順序為何？

1Z. 金明俊

9J. 尹產賀

7C. 李東敏

3B. 朴敏赫

4X. 文彬

8U. 朴真祐

（回答範例：5Q9L4X3B7V6A，僅限填寫半形數字與大寫英文，請

勿填寫中文）

四、請問 ASTRO 首次在音樂節目獲得冠軍的日期與節目名稱為何？

D9.20190129 ／《THE SHOW》

Q6.20190129 ／《Show Champion》

M5.20190513 ／《THE SHOW》

C2.20200513 ／《Show Champion》

（回答範例：P6，僅限填寫半形數字或大寫英文，請勿填寫中文）

五、請問以下哪個不是 ASTRO 曾於偶運會中奪得金牌的項目？

2nd. 有氧體操

5th. 五人足球

3rd.400 公尺接力

1st. 團體射箭

4th. 團體摔跤

（回答範例：6th，僅限填寫半形數字與小寫英文，請勿填寫中文）

六、請問在 2016 年發行的「Breathless」的 MV 中，ASTRO 成員們化身為哪兩種顏色的飲料？

5a. 紅色

z8. 橘色

c9. 黃色

3q. 綠色

d7. 藍色

（回答範例：s8r6，僅限填寫半形數字或小寫英文，請勿填寫中文）

七、以下皆為選擇題，請一起回答兩題的答案。

（一）請問以下專輯《Spring Up》、《All Light》、《Summer Vibes》、《Blue Flame》、《ONE&ONLY》、《GATEWAY》和《Winter Dream》中，有幾張不是迷你專輯？

A.1 張

S.2 張

T.3 張

R.4 張

O.5 張

（二）ASTRO 有唱過不少感謝粉絲的歌曲，請問以下哪一首是由 MJ、JIN JIN 和 Rocky 參予作曲、全員參與作詞，專門獻給 AROHA 的情歌？

5.I'll Be There

1.Real Love

4.You&Me

2.You're My World

3.ONE&ONLY

（回答範例：A4，僅限填寫半形數字及大寫英文，請勿填寫中文）

八、以下皆為選擇題，請一起回答兩題的答案。

（一）ASTRO 曾於 2016 年至 2017 年發行了四季主題的迷你專輯，請問發行的順序為何呢？

501. 春夏秋冬

270. 夏秋冬春

396. 秋冬春夏

413. 冬春夏秋

（二）接續以上題目，請問這四張專輯的封面顏色分
　　　別為何呢？

AQ. 黃藍紅白

BP. 綠藍棕白

CX. 粉黃紅灰

DY. 藍綠棕灰

（回答範例：602KM，僅限填寫半形數字及大寫英文，請勿填寫中
文）

九、 以下為問答題加選擇題，請一起回答三題的答
　　案。

（一）請問 ASTRO 的出道日為幾月幾日？（含西元
　　　年份共八位數字）

（二）ASTRO 成員中以三月生日的成員為大宗，請
　　　問不是三月的成員有誰？

M. 文彬

Y. 尹產賀

R. 朴敏赫

L. 李東敏

K. 金明俊

J. 朴真祐

（三）請問以上這兩位成員的血型為何？

（回答範例：若認為第一題答案為 2020 年 1 月 1 日、第二題答案為 XYZ、該成員血型為 ABO，答案那麼請填寫20200101XYZABO，填寫時僅限半形數字及大寫英文，請勿填寫中文）

＊＊＊詳解＊＊＊

一、請問 ASTRO 中有參加過《叢林的法則》拍攝的是哪兩位成員？

解答：DE

說明：團內有上過《叢林的法則》的是產賀與銀優，故答案應選 DE。

二、請問以下哪些不是 Rocky 的綽號？

解答：945238

說明：早晨時鐘是銀優的綽號，而四格妖精則是產賀的綽號，因此將兩個答案合併為 945238。

三、請問全團的身高自最高到最矮的順序為何？

解答：9J7C4X3B1Z8U

說明：全團身高從高至矮為產賀 184 公分、銀優（李東敏）183 公分、文彬 181 公分、Rocky（朴敏赫）176 公分、MJ（金明俊）175 公分和 JIN JIN（朴真祐）174 公分，故答案為 9J7C4X3B1Z8U。

四、請問 ASTRO 首次在音樂節目獲得冠軍的日期與節目名稱為何？

解答：D9

說 明：ASTRO 於 2019 年 1 月 29 日《THE SHOW》中 首 次 奪 得 冠 軍，2020 年 5 月 13 日 於《Show Champion》 中 則 是 第 二 次 奪 冠，故 答 案 應 選 D9.20190129／《THE SHOW》

五、請問以下哪個不是 ASTRO 曾於偶運會中奪得金牌的項目？

解答：1st

說明：ASTRO 於 2017 年、2018 年春節偶運會中皆獲得有氧體操金牌，於 2016 年中秋偶運會中獲得五人足球金牌、於 2018 年及 2019 年春節偶運會中贏得 400 公尺接力雙金，並於 2019 年中秋偶運會中奪下團體摔跤金牌，而 2018 年中秋偶運會中參加的團體射箭則是奪得銀牌，因此此處應選 1st. 團體射箭。

六、請問在 2016 年發行的「Breathless」的 MV 中，ASTRO 成員們化身為哪兩種顏色的飲料？

解答：z8d7

說明：成員們在 MV 中化身為橘色及藍色飲料，故答案應為 z8d7。

七、以下皆為選擇題，請一起回答兩題的答案。

（一）請問以下專輯《Spring Up》、《All Light》、《Summer Vibes》、《Blue Flame》、《ONE&ONLY》、《GATEWAY》和《Winter Dream》中，有幾張不是迷你專輯？

（二）ASTRO 有唱過不少感謝粉絲的歌曲，請問以下哪一首是由 MJ、JIN JIN 和 Rocky 參予作曲、全員參與作詞，專門獻給 AROHA 的情歌？

答案：T3

說明：

（一）《All Light》是正規專輯，《Winter Dream》是特別專輯，《ONE&ONLY》是單曲，剩下的《Spring Up》、《Summer Vibes》、《Blue Flame》 與《GATEWAY》皆為迷你專輯，故答案為 T.3 張。

（二）「Real Love」、「You&Me」、「You're My World」與「ONE&ONLY」皆為獻給粉絲的歌曲，但唯有「ONE&ONLY」才是由 MJ、JIN JIN 和 Rocky 參予作曲、全員參與作詞，故答案須選 3.ONE&ONLY，因此兩題合併的答案即為 T3。

八、以下皆為選擇題，請一起回答兩題的答案。

（一）ASTRO 曾於 2016 年至 2017 年發行了四季主題的迷你專輯，請問發行的順序為何呢？

（二）接續以上題目，請問這四張專輯的封面顏色分別為何呢？

解答：501AQ

說明：

（一）ASTRO 自 2016 年 2 月至 2017 年 2 月分別發行了《Spring Up》、《Summer Vibes》、《Autumn Story》與《Winter Dream》，因此第一題應選 501. 春夏秋冬。

（二）四張專輯封面顏色依發行順序各為 AQ. 黃藍紅白，因此兩題合併的答案應為 501AQ。

九、以下為問答題加選擇題，請一起回答三題的答案。

（一）請問 ASTRO 的出道日為幾月幾日？（含西元年份共八位數字）

（二）ASTRO 成員中以三月生日的成員為大宗，請問不是三月的成員有誰？

（三）請問以上這兩位成員的血型為何？

解答：20160223MRBO

說明：

（一）ASTRO 的出道日為 2016 年 2 月 23 日，故答案為 20160223。

（二）文彬的生日為 1/26、Rocky（朴敏赫）的生日為 2/25、MJ（金明俊）的生日為 3/5、JIN JIN（朴真祐）的生日為 3/15、尹產賀的生日為 3/21，而車銀優（李東敏）的生日為 3/30，因此只有文彬與 Rocky 不是三月出生，答案為 MR。

（三）文彬的血型為 B 型，Rocky 的血型為 O 型，故三題合併後的完整答案為 20160223MRBO。

第 10 章

心理測驗

★ 找出與自己最相似的成員 ★

都深度認識完 ASTRO 與六位大男孩了，當然要來測一下和自己最相像的成員是誰囉！透過本測驗，大家不僅能挖掘自己深層的性格，也能藉由優缺點的分析來省思自己的人際關係。希望無論大家最後測出的成員是哪位，都能如同該成員般接納自己的本質，並與成員們一同為了夢想而成長哦！

Q1. 認為自己的個性比起外向比較偏內向。
　　YES → Q2　　NO → Q3

Q2. 比起靜態活動，更喜歡能活動身體的動態活動。
　　YES → Q4　　NO → Q5

Q3. 喜歡吉他的聲音勝過鋼琴的聲音。
　　YES → Q5　　NO → Q2

Q4. 喜歡藉由閱讀吸收各種新知。
　　YES → Q8　　NO → Q6

Q5. 即使不能和朋友見面時，自己也能玩得很開心。

YES → Q9　NO → Q7

Q6. 只要集中於一件事情時，就會看不見周遭的人事物。

YES → E 型　NO → D 型

Q7. 常發現自己總會不由自主地開始照顧身旁的人。

YES → B 型　NO → Q6

Q8. 認為自己是凡事沒有提前計劃或準備，便無法緩解緊張的類型。

YES → C 型　NO → Q6

Q9. 突然被要求站出來表現自我時，也不會感到絲毫的害臊或膽怯。

YES → A 型　NO → F 型

A 型　MJ

　　你的個性活潑奔放又隨和好相處，因此即使不主動向他人搭話，也會有許多人不由自主地聚集在你的身邊，可以說是天然的「人緣磁鐵」呢！不過因為你十分享受與人交流，也充滿幽默的搞笑細胞，總能兩三句話就把氣氛炒熱，所以有時大家都會以為你永遠都如外表那般無憂無慮，但其實你只是習慣把負面情緒隱藏起來。因此偶爾不用遷就於氣氛或人情刻意裝嗨，先好好照顧自己的心情最重要哦！

B 型　JIN JIN

　　深具責任感又心思細膩的你，天生就是領導者的類型，常不經意就開始照顧起身邊的人，也很擅長聆聽他人的心聲，並適時給予建言，因此你周遭有許多喜歡依靠你的朋友，你也因為喜歡助人而持續著這項習慣。但記得偶爾也要學著以自己的需求為優先，如果遇到解決不了的問題時，不要一味地害怕大家擔心而裝沒事，而是要鼓起勇氣、拋下面子向他人求助，畢竟大家之所以如此依靠你的原因，也是希望有天能夠被你依靠，如此一來友誼才能更加深厚長久哦！

C 型　銀優

對萬物都充滿好奇心的你，非常喜歡透過閱讀吸收新知，或是接受多樣化的課程，學習各種語言、運動或藝術，你擁有來者不拒的開放心態，更嚮往到各地旅行，因此世界對你來說充滿著各式各樣新鮮又美好的事物，人生也過得多采多姿。但忙碌之餘也千萬要記得評估好自己的能力，否則因過勞而賠上健康就得不償失了。此外，細心謹慎的你對身邊的人都盡己所能努力關心，也習慣凡事都要有詳盡的規劃，但請務必要明白人算不如天算，凡事盡人事，聽天命就好，千萬不要過依賴計劃，畢竟人生就是因為不知道會發生什麼事情，所以才有趣呢！

D 型　文彬

凡事追求盡善盡美的你，因為相信一切只要努力都會有成果，所以總是比他人加倍認真精進自己，也因此你對專精的項目總能達到他人所無法觸及的境界。但水能載舟，亦能覆舟，如此拚命三郎的個性也會有不少讓你覺得壓力過大的時候，那時千萬不要認為只要稍有鬆懈，一切的成果都會化成泡影，甚至認為如果這點程度都戰勝不了，人生就會就此

止步，畢竟人並不是機器，持續緊繃的橡皮筋早晚會疲乏，因此請務必養成習慣，隨時聆聽內心最真實的聲音，學著尊重自己的身體、珍惜自己的健康哦！

E型　Rocky

凡喜歡上一件事情，年資就是以十年起跳的你，擁有異於常人的毅力與韌性，並勇於發掘自己感興趣的事物，而只要當你專注於自己的興趣或專長時，就難以一心二用。由於高專注力帶來高生產力，因此你的進步速度一向比同儕來得快上許多，但也請務必記得再專注也別忘了吃飯與睡覺，否則長大後成為過勞上班族的機率可是非常大的哦！此外，無論外在如何變化，你的內心始終住著一位如小王子般純真的孩子，時不時等著你去與他搭話，因此希望無論過了多久，都不要遺忘他的存在哦！

F型　產賀

深知自己的優點且十分懂得討人喜歡的你，不僅擁有許多朋友，甚至也有極佳的長輩緣，讓人忍不住想要多疼一下。表面上看起來溫順柔弱的你，其實有著獨立自主又吃苦耐勞

的性格，但同時也只有真正與你最親近的人，才能發現你私下愛耍脾氣或愛裝可愛的一面，因為你就是明白他們夠重視你，才願意在他們面前表現出最真的自己，但記得有時也要小心別太得寸進尺，畢竟摯友難尋，能始終如一包容自己的人其實是相當珍貴的存在，一定要適時地給予回饋與傳達感激哦！

附　　錄｜ASTRO 年度大事記

2016 年
2016 年 2 月 23 日
發行首張迷你專輯《Spring Up》，於出道 showcase 中以主打歌「HIDE&SEEK」正式出道，並公開官方粉絲名稱為「AROHA」。專輯於發行首週登上美國告示牌的世界專輯榜第六名，主打歌 MV 更是公開兩週就達成了百萬點擊率。
2016 年 7 月 1 日
發行第二張迷你專輯《Summer Vibes》，主打歌為延續清新風格的「Breathless」，MV 僅三天便於 YouTube 突破了 50 萬瀏覽量。
2016 年 8 月 27 日至 28 日
於首爾舉行首場迷你演唱會《ASTRO 2016 MINI LIVE — Thankx AROHA》。
2016 年 9 月 15 日
首度參加偶運會中秋特輯，派出 MJ 與銀優參加男子足球比賽，首參戰即獲得金牌，銀優還被選為「最想在終點線看到的人」第二名。
2016 年 10 月 14 日至 22 日
初次進行亞洲巡迴 showcase《ASTRO THE 1st SEASON SHOWCASE 2016》，至日本東京及印尼雅加達開唱。
2016 年 11 月 10 日
推出了第三張迷你專輯《Autumn Story》，主打歌為「告白」，專輯首週銷量一舉躍升四倍，表現不俗。

2016 年 11 月 30 日

出席大韓民國文化演藝大獎，以 Kpop 歌手獎替團體寫下榮獲首座獎項的歷史。

2016 年 12 月 17 日

首度登上知名歌唱節目《不朽的名曲》，演唱全永祿的「不要回頭」。

2017 年

2017 年 1 月 16 日

於 GLOBAL V LIVE 典禮中奪得 Top 10 獎項。

2017 年 1 月 19 日

於首爾歌謠大獎中榮獲韓流特別獎。

2017 年 1 月 30 日

再度參加偶運會春節特輯，文彬於田徑 60 公尺奪下銀牌，團體則於男子有氧體操中勇奪金牌。

2017 年 2 月 12 日

在泰國舉辦了首場 showcase《ASTRO THE 1st SEASON SHOWCASE 2016 IN BANGKOK》。

2017 年 2 月 22 日

發行特別專輯《Winter Dream》，首次以抒情舞曲「Again」作為主打。

2017 年 2 月 26 日

於首爾舉辦了首場粉絲見面會《The 1st ASTRO AROHA Festival》。

2017 年 2 月 28 日

初次來台舉行首場迷你演唱會《ASTRO 1ST MINI CONCERT IN TAIPEI》。

2017 年 3 月 3 日至 5 日

巡迴至香港及新加坡，舉行《ASTRO 1st Show in Hong Kong》及《ASTRO THE 1st SHOWCASE IN SINGAPORE》。

2017 年 5 月 29 日
推出第四張迷你專輯《Dream Part.01》，熱帶浩室曲風的主打歌「Baby」首次登上《音樂銀行》與《THE SHOW》的冠軍候補。
2017 年 7 月 8 日
二度登上《不朽的名曲》，演唱 The Blue 於 1994 年發行的「和你一起」。
2017 年 7 月 15 日至 8 月 29 日
於首爾、大阪與東京舉行首場單獨巡迴演唱會《The 1st ASTROAD》。
2017 年 11 月 1 日
發行了第五張迷你專輯《Dream Part.02》，主打歌「Crazy Sexy Cool」由英國頂尖作曲團隊 LDN Noise 操刀特製，呈現與過往截然不同的性感魅力。
2017 年 11 月 15 日
出席亞洲明星盛典並榮獲新潮流獎。
2017 年 11 月 28 日
參加大韓民國文化演藝大獎，連續第二年奪得 Kpop 歌手獎。
2017 年 12 月 9 日
再度登上《不朽的名曲》，演唱了申重鉉 1974 年的老歌「美人」，音樂劇般的生動演出佳評如潮。
2018 年
2018 年 1 月 10 日
為感謝粉絲而發行限量一萬張的《Dream Part.02》「with」特別版專輯。
2018 年 1 月 20 日
二度來台開唱，於國際會議中心進行《The 1st ASTROAD》巡演最終站。
2018 年 2 月 1 日
連續第二年獲得 GLOBAL V LIVE Top 10 獎項。

2018 年 2 月 1 日至 12 日

於美國舊金山、洛杉磯、華盛頓 D.C.、紐約，及加拿大倫多與溫哥華六大城市，舉行首場北美巡迴見面會《2018 ASTRO Global Fan Meeting》。

2018 年 2 月 15 日至 16 日

參加偶運會春節特輯，於男子保齡球獲得銀牌、於男子有氧體操二連霸，並於男子 400 公尺接力奪冠，共獲得了雙金一銀的好成績，成為當屆偶運會的最大贏家。

2018 年 2 月 24 日

於首爾舉行見面會《The 2nd ASTRO AROHA Festival》，與歌迷們一同慶祝出道兩週年。

2018 年 3 月 3 日及 3 月 17 日

於泰國曼谷及日本東京舉行一日兩場的見面會《2018 ASTRO Global Fan Meeting》。

2018 年 7 月 24 日

發行特別迷你專輯《Rise Up》，改以哀戚的抒情曲「Always You」作為主打，但因公司內部問題並無進行打歌活動。

2018 年 7 月 27 日至 9 月 15 日

銀優獨挑大樑主演的連續劇《我的 ID 是江南美人》正式於電視台播出，大幅提高團體知名度。

2018 年 8 月 1 日至 8 日

於日本名古屋、大阪與東京進行日本巡迴《2018-19 ASTRO Live Tour ASTROAD II in Japan》。

2018 年 9 月 25 日至 26 日

於偶運會中秋特輯的男子團體射箭中獲得銀牌。

2018 年 9 月 30 日

產賀登上熱門歌唱節目《蒙面歌王》，演唱尹賢尚的「When Will It Be」以及 Paul Kim 的「Every Day Every Moment」。

2018 年 10 月 2 日
銀優於韓國電視劇大獎中，透過《我的 ID 是江南美人》獲得男子新人獎以及韓流明星獎。
2018 年 10 月 2 日至 31 日
Rocky 再度參加了網路舞蹈節目《Dance War》，最終榮獲亞軍。
2018 年 10 月 6 日至 2019 年 12 月 21 日
文彬連兩季擔任綜藝節目《最新流行節目》的固定班底，拋棄偶像包袱的演出深受大眾與粉絲認可。
2018 年 10 月 31 日
銀優藉由《我的 ID 是江南美人》，獲得印尼電視劇大獎中的年度特別獎。
2018 年 10 月 31 日至 11 月 16 日
由銀優擔任男主角的 YouTube 首部原創韓國網路劇《Top Management》播出。
2018 年 11 月 28 日
銀優於亞洲明星盛典中奪得新興演員獎。
2018 年 12 月 12 日
銀優於香港的 YAHOO 搜尋人氣大獎中，獲得年度熱搜韓國新演員獎。
2018 年 12 月 19 日
銀優獲得韓國第一品牌大獎中的最佳偶像男演員及最佳男子廣告代言人獎。
2018 年 12 月 22 日至 23 日
於首爾進行了第二次的單獨演唱會《ASTRO The 2nd ASTROAD TOUR STAR LIGHT》。
2019 年
2019 年 1 月 16 日
發行首張正規專輯《All Light》，主打歌為「All Night」。

ASTRO

2019 年 1 月 22 日

銀優於愛奇藝台灣站所舉辦的首屆愛奇藝娛樂大賞中，獲得自體發光男神獎。

2019 年 1 月 29 日

藉由「All Night」於《THE SHOW》中首次榮獲出道後近三年的首個音樂節目冠軍。

2019 年 2 月 5 日

再度參加偶運會春節特輯，並於男子 400 公尺接力及男子足球 PK 大戰中奪得雙金。

2019 年 2 月 9 日

第四度登上《不朽的名曲》，於銀優和產賀缺席的狀況下演唱愛與和平的「美人玫瑰」。

2019 年 3 月 2 日

於首爾舉行粉絲見面會《The 3rd ASTRO AROHA Festival BLACK》。

2019 年 3 月 16 日

第三度來台舉行演唱會《ASTRO The 2nd ASTROAD TOUR STAR LIGHT》，藉此宣告世界巡迴正式起跑。

2019 年 3 月 19 日至 4 月 27 日

陸續於紐約、達拉斯、香港、曼谷等世界六大城市進行《ASTRO The 2nd ASTROAD TOUR STAR LIGHT》巡演。

2019 年 4 月 3 日

透過首張日文迷你專輯《Venus》正式於日本出道，隔日空降日本公信榜的單日專輯榜亞軍。

2019 年 5 月 31 日

銀優藉由《我的 ID 是江南美人》，於美國最大韓流平台 Soompi 舉行的頒獎典禮中，榮獲電視劇部門的突破演員獎。

2019 年 7 月 17 日至 9 月 26 日

銀優與申世景一同出演的連續劇《新入史官丘海昑》播出。

2019 年 7 月 18 日至 9 月 19 日

MJ 與產賀共同主持的綜藝節目《踢被子的夜晚》播出。

2019 年 7 月 22 日至 9 月 10 日

文彬出演的電視劇《18 歲的瞬間》播出。

2019 年 7 月 28 日至 8 月 4 日

MJ 以金司機的身分出演《蒙面歌王》，演唱了朴玄彬的「只相信哥哥」以及 Buzz 的「刺」，成為團內第二位登上該節目的成員。

2019 年 8 月 23 日

榮獲 Soribada 最佳音樂大獎的國際趨勢獎。

2019 年 8 月 24 日至 9 月 7 日

產賀繼銀優後成為第二位登上《叢林的法則》的成員，出演了緬甸篇。

2019 年 9 月 12 日至 13 日

於偶運會中秋特輯中的男子 400 公尺接力獲得銅牌、男子足球 PK 大戰獲得銀牌，於男子團體摔跤中獲得金牌。

2019 年 10 月 20 日

銀優單飛來台舉行《JUST ONE 10 MINUTE》個人見面會。

2019 年 11 月 11 日至 2020 年 1 月 12 日

產賀初次擔綱男主角，與 AOA 澯美一同出演 Naver 網路劇《愛情公式 11M》。

2019 年 11 月 15 至 16 日

於日本神戶與橫濱所舉行《2019 ASTRO JAPAN FANPARTY ～ Wanna Be My Star ～》，文彬因健康因素未能出席。

2019 年 11 月 20 日

發行第六張迷你專輯《Blue Flame》，並以同名主打歌進行回歸活動，文彬因為健康因素未能參與宣傳。

2019 年 12 月 28 日

以五缺一狀態再度來台，參加台南市政府主辦的《2020 台南好 Young》跨年演唱會。

2019 年 12 月 30 日

銀優於 MBC 演技大獎中透過《新入史官丘海昑》獲得男子優秀演技獎，並與申世景共同榮獲最佳一分鐘情侶獎。

2020 年

2020 年 1 月 5 日

ASTRO 於金唱片中榮獲最佳男子表演獎。

2020 年 2 月 23 日

為了慶祝出道四週年，發行了由 MJ、JIN JIN 與 Rocky 作曲、全員填詞的特別單曲「ONE&ONLY」。

2020 年 4 月 14 日至 5 月 19 日

文彬初次擔任男主角的網路劇《人魚王子》播出。

2020 年 5 月 4 日

發行第七張迷你專輯《GATEWAY》，於巴西、智利和墨西哥 3 國獲得 iTunes 世界綜合專輯榜第一名，並於美國、澳洲、德國等 15 國的韓流專輯榜中勇奪冠軍。

2020 年 5 月 13 日

藉由本次主打歌「Knock」於《Show Champion》獲得生涯第二座音樂節目冠軍。

2020 年 5 月 14 日

於美國告示牌新興藝人榜單中打入第 49 名，並於日本 Tower Record 綜合專輯榜及線上單日榜奪下雙料冠軍。

2020 年 5 月 19 日

於美國告示牌社群 50 大藝人中榮獲第 10 名。

2020 年 6 月 28 日

舉行線上付費演唱會《2020 ASTRO Live on WWW》，並發行由 Rocky 作曲，由 Rocky、JIN JIN 與銀優參與作詞的數位單曲「No, yes」。

2020 年 7 月 4 日至 9 月 11 日

MJ 首次擔綱音樂劇《人人都在談論 Jamie》的主角。

國家圖書館出版品預行編目 (CIP) 資料

我愛 ASTRO：自體發光寶藏男團 / Valerie 作 .--
初版 .-- 新北市：大風文創 ,2020.10
面；公分 . -- (愛偶像；20)
ISBN 978-986-99225-3-1（平裝)

1. 歌星 2. 流行音樂 3. 韓國

913.6032 109010157

愛偶像 020

我愛 ASTRO
自體發光寶藏男團

作　　者／ Valerie
主　　編／林巧玲
編輯企劃／大風文化
插　　畫／ Q 將
封面設計／ hitomi
內頁設計／陳琬綾
發 行 人／張英利
出 版 者／大風文創股份有限公司
電　　話／（02）2218-0701
傳　　真／（02）2218-0704
網　　址／ http://windwind.com.tw
E - M a i l ／ rphsale@gmail.com
Facebook ／ http://www.facebook.com/windwindinternational
地　　址／ 231 台灣新北市新店區中正路 499 號 4 樓

香港地區總經銷／豐達出版發行有限公司
電　　話／（852）2172-6533
傳　　真／（852）2172-4355
地　　址／香港柴灣永泰道 70 號 柴灣工業城 2 期 1805 室

初版一刷／ 2020 年 10 月
定　　價／新台幣 280 元